ICONS

Karl

Blossfeldt

1865

—

1932

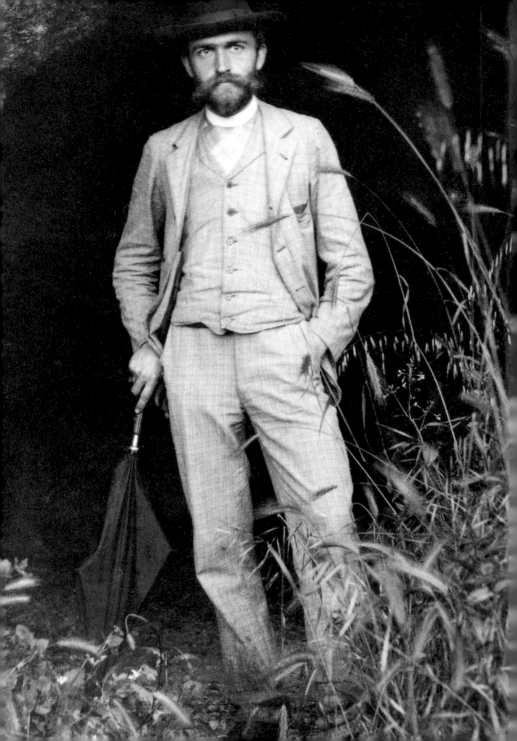

Karl

Blossfeldt

HANS CHRISTIAN ADAM

1865

—

1932

TASCHEN

KÖLN LONDON MADRID NEW YORK PARIS TOKYO

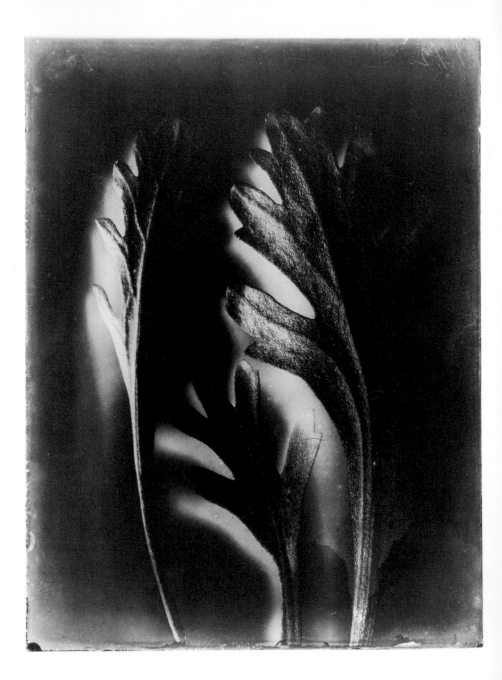

Inhalt

Contents | Sommaire

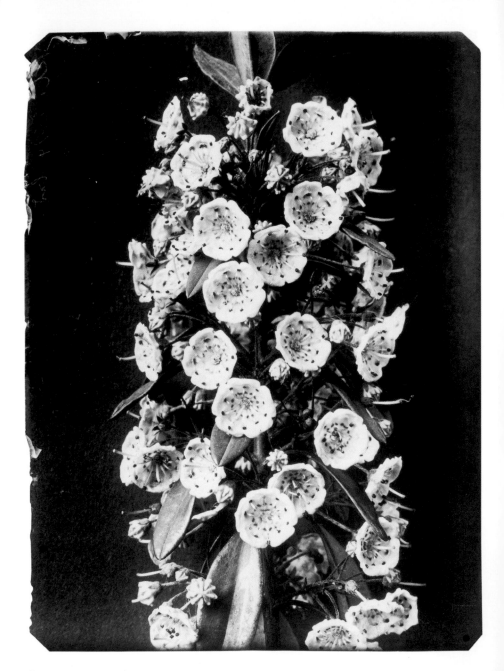

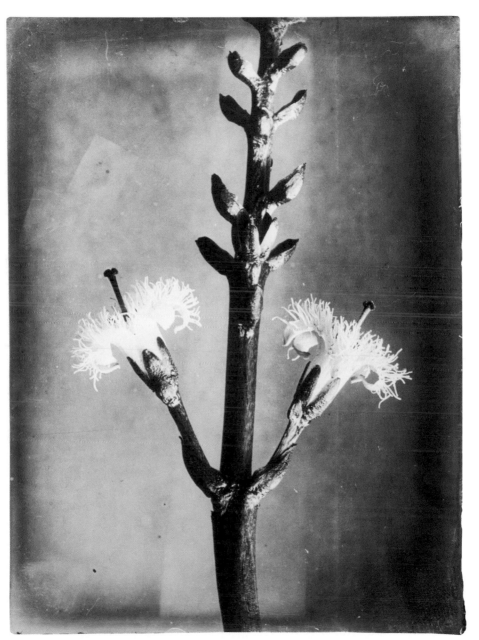

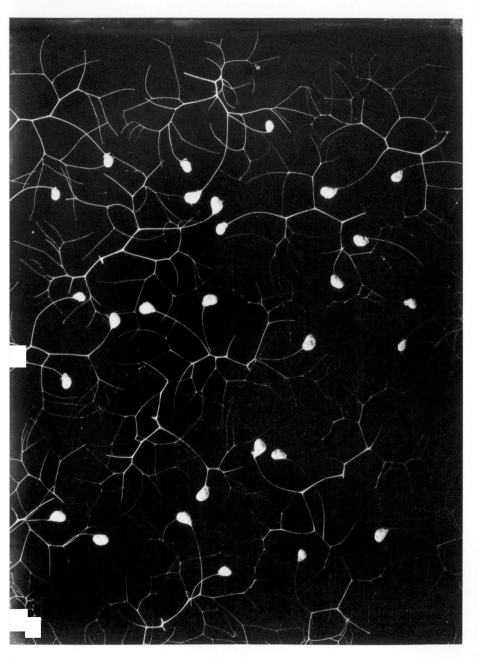

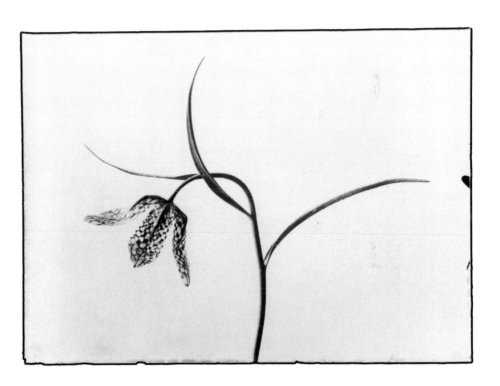

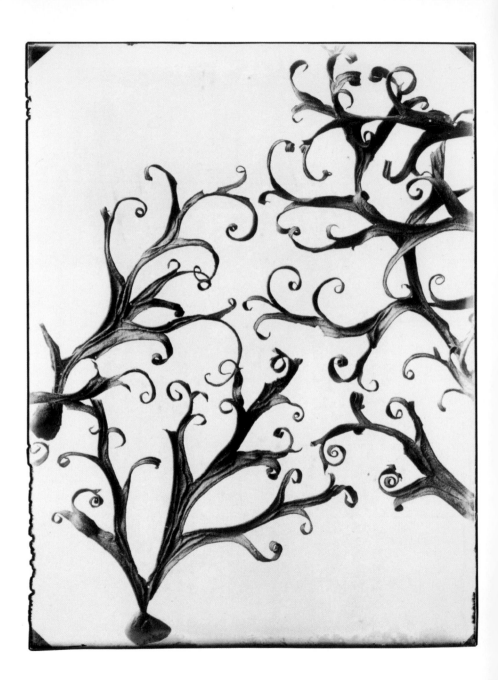

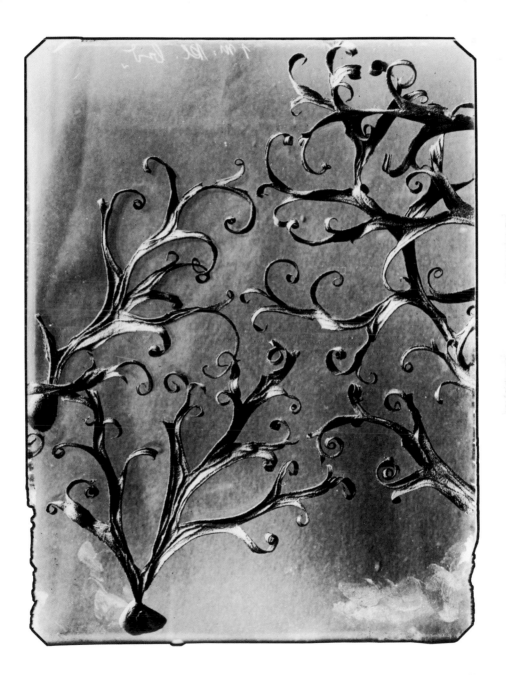

11

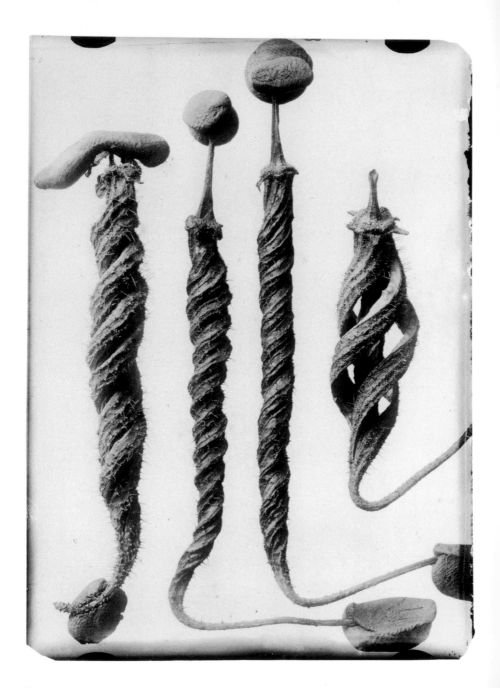

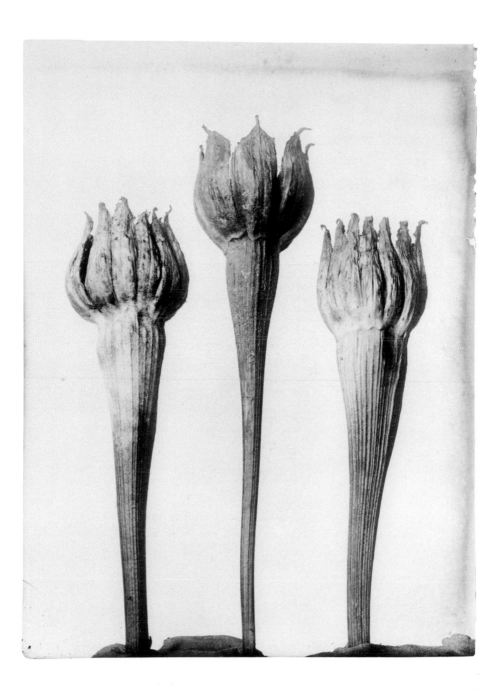

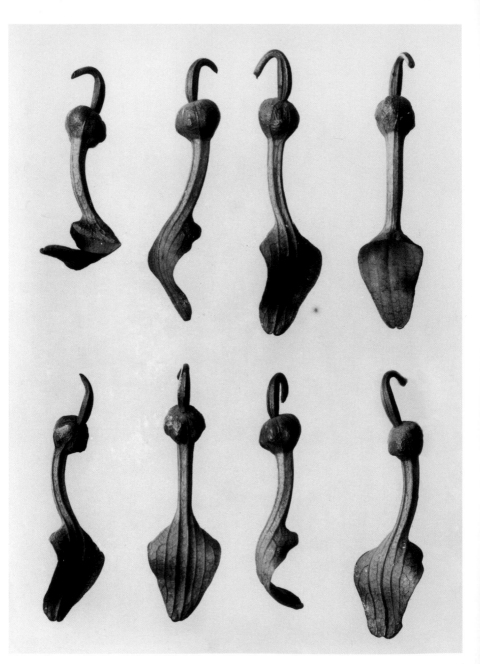

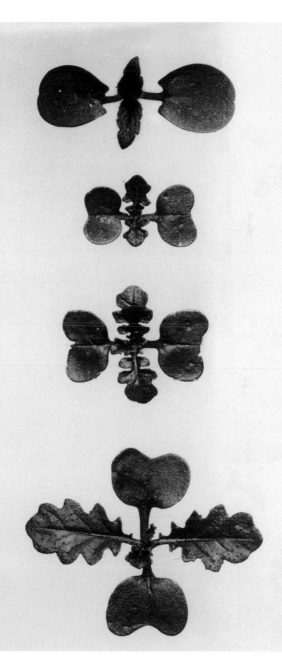

Between Ornament and New Objectivity
The Plant Photography of Karl Blossfeldt

Zwischen Ornamentik und Neuer Sachlichkeit
Die Pflanzenphotographie von Karl Blossfeldt

Entre ornement et Nouvelle Objectivité
Les photographies de plantes de Karl Blossfeldt

Hans Christian Adam

Few 20th-century photographers have enjoyed such great international acclaim as Karl Blossfeldt (1865–1932). He chose as the subject of his photographic work the universal motif of the plant, presenting it in clear, severely composed images of an unmistakable and memorable kind. Blossfeldt was not a photographer as such, at least he did not see himself as one. An enthusiastic amateur, he took pictures with a home-made wooden camera, using his images as a teaching aid in the drawing classes he gave as a professor at the Berlin College of Art. Today Blossfeldt is forgotten as a teacher, and yet photographically, at the advanced age of 63, he shot to unexpected fame with his first book, the photo volume Urformen der Kunst (Art Forms in Nature, 1928), which quickly became an international bestseller. The publication afforded a first insight into a photographic oeuvre that turned out to be monumental.

Blossfeldt's lifelong interest was not in photography, but in plants. He studied them carefully, discovering hitherto unnoticed

Nur wenige Photographen des 20. Jahrhunderts haben so große internationale Anerkennung erfahren wie Karl Blossfeldt (1865–1932). Das universale Motiv der Pflanze wählte er zum Gegenstand seines photographischen Schaffens und präsentierte es in klaren, streng komponierten Lichtbildern unverwechselbarer und einprägsamer Art. Ein Photograph war Blossfeldt genaugenommen jedoch nicht, jedenfalls nicht seinem eigenen Selbstverständnis nach. Er benutzte als engagierter Amateur eine selbstgebaute Holzkamera und setzte Lichtbilder als Hilfsmittel in seinem Zeichenunterricht ein, den er als Professor an der Berliner Kunsthochschule erteilte. Als Lehrer ist Blossfeldt heute vergessen, doch gelangte er im fortgeschrittenen Alter von 63 Jahren zu unerwartetem Ruhm durch sein erstes Buch, den Bildband Urformen der Kunst (1928), der schnell zu einem internationalen Bestseller avancierte. Die Publikation vermittelte einen ersten Überblick über sein lichtbildnerisches Werk, das sich als monumental erweisen sollte.

Rares sont les photographes du XXe siècle à avoir connu autant de reconnaissance internationale que Karl Blossfeldt (1865–1932). Ayant choisi pour objet de son travail le motif universel de la plante, il en a donné, à travers des images composées avec une grande rigueur, une présentation tout à fait singulière et immédiatement identifiable. Et pourtant, Blossfeldt n'était pas un photographe au sens strict du terme, lui-même en tout cas ne se considérait pas comme tel. Amateur engagé, il se servait d'un appareil en bois qu'il avait lui-même construit et utilisait ses photographies comme support pédagogique pour les cours de dessin qu'il donnait à l'École supérieure d'Art de Berlin. Si Blossfeldt est aujourd'hui oublié en tant qu'enseignant, la parution en 1928 de son premier livre, l'album Urformen der Kunst (Formes originelles de l'art), qui devint rapidement un best-seller international, lui valut à l'âge avancé de 63 ans une célébrité inattendue. Cette publication donnait un premier aperçu d'une œuvre photographique, qui devait s'avérer monumentale.

graphic details, whose symmetries he brilliantly revealed to the eye by means of the camera. From Blossfeldt's creative period and from work – still in progress – on his archive, we know today only a few hundred images, although it is thought that altogether he produced some 6000 plant pictures.

During the early decades of the 20th century, Germany saw a growing interest in nature and naturism, which found expression not least in the woodland and field, outdoor and fresh-air, dance and gymnastics photography of the time. Although Blossfeldt's visual joy of discovery is far removed from this nature craze, nevertheless the two inclinations have something in common in their approach to the motif. Thus in 1909, for example, the craftsman August Endell (1871–1925) spoke of the delight occasioned by the "exquisite curves of blades of grass, the miraculous pitilessness of thistle leaves, and the callow youthfulness of shooting leaf buds". This may be a distinctly emotional description, but it was founded in a

Blossfeldts lebenslanger Enthusiasmus galt nicht der Photographie, sondern den Pflanzen. Er studierte sie sorgfältig und entdeckte so zuvor nie wahrgenommene graphische Details, deren Symmetrien er dem Auge mit Hilfe der Kamera auf geniale Weise zugänglich machte. Aus Blossfeldts Schaffenszeit und aus der noch andauernden Aufarbeitung seines Archivs kennen wir bis heute einige hundert Lichtbilder; insgesamt soll Blossfeldt etwa 6000 Pflanzenphotographien angefertigt haben.

Während der ersten Jahrzehnte des 20. Jahrhunderts nahm in Deutschland die Begeisterung für die Natur zu, die ihren Ausdruck unter anderem in der Wald-und-Feld-, Licht-und-Luft-, Tanz-und-Gymnastikphotographie der Zeit fand. Obwohl Blossfeldts visuelle Entdeckerfreude von dieser Naturschwärmerei weit entfernt ist, bestehen doch Gemeinsamkeiten in der Annäherung an das Motiv. So sprach 1909 der Kunstgewerbler August Endell (1871–1925) von dem Entzücken, das die »köstlichen Biegungen der Grashalme, die wunderbare Unerbitt-

Blossfeldt manifesta sa vie durant un intérêt pas tant pour la photographie que pour les végétaux. L'étude scrupuleuse qu'il en fit lui permit de découvrir des détails graphiques jusqu'alors invisibles à l'œil nu et dont il sut rendre avec génie les aspects symétriques. De la période d'activité de Blossfeldt, de même que du dépouillement, toujours en cours, de ses archives, nous ne connaissons aujourd'hui que quelques centaines de photographies. Et pourtant, ce sont environ 6000 photos de plantes qu'il a dû réaliser au total.

Dans les premières décennies du XXᵉ siècle, la nature faisait en Allemagne l'objet d'un enthousiasme croissant qui trouvait son expression dans les clichés de forêts et de campagnes, dans les vues aériennes et en lumière naturelle, dans la photographie de danse et de gymnastique. Bien que le goût de Blossfeldt fût loin de cet engouement, certaines analogies demeurent dans l'approche du motif. C'est ainsi qu'en 1909, l'artisan d'art August Endell (1871–1925) parlait, dans une description affective basée sur l'acuité de la percep-

heightened awareness. Where the change in plants during the alternation of the seasons is normally perceived as a mass phenomenon, now the individual plant emerges out of the diversity of species. If Endell's quotation shows an uncommonly enthusiastic eye for the details of plants, Blossfeldt can be credited with having opened new perspectives for our perception through his life's work.

In the process, however, the plants – as presented by Blossfeldt – lose some of their essential characteristics. They do not smell, they have no colours, and they give no hint of their tactile qualities. They are reduced to geometrical forms, structures and grey tones, in other words to standardized types. Blossfeldt turns nature's immensity and profligacy into a presentation of the individual plant in an ascetic, graphically compelling austerity that distinguishes his work from anything else that has been achieved artistically either before or after in the field of plant photography.

lichkeit des Distelblattes, die herbe Jugendlichkeit sprießender Blattknospen« hervorriefen.

Diese hochemotionale Begeisterung gründete auf einer geschärften Wahrnehmung. Üblicherweise wird die Veränderung der Pflanzen im Wechsel der Jahreszeiten als Massenphänomen wahrgenommen, jetzt hingegen tritt die einzelne Pflanze aus der Artenvielfalt heraus. Zeugt schon Endells Zitat von einem ungewöhnlich enthusiastischen Blick für die Details von Pflanzen, so kommt Blossfeldt das Verdienst zu, durch sein photographisches Lebenswerk unserer Wahrnehmung neue Perspektiven eröffnet zu haben.

Dabei haben die Pflanzen in Blossfeldts Präsentation wesentliche Eigenschaften eingebüßt. Sie riechen nicht. Sie haben keine Farben. Sie verweigern die Auskunft über ihre taktilen Qualitäten. Sie sind auf geometrische Formen, Strukturen und Grauwerte, also auf standardisierte Typen reduziert. Das Unüberschau-

tion, du ravissement dans lequel le transportaient les « volutes exquises des brins d'herbe, la merveilleuse inflexibilité de la feuille de chardon, la jeunesse âpre des feuilles bourgeonnantes ». Si la citation d'Endell témoigne déjà d'une acuité visuelle peu commune pour les détails végétaux, c'est à Blossfeldt et à son œuvre photographique que revient le mérite de nous avoir ouvert de nouvelles perspectives dans notre façon de percevoir les choses. Et pourtant, les plantes telles que les a présentées Blossfeldt ont perdu des qualités essentielles.

Elles sont inodores, incolores et ne délivrent aucune information sur leurs propriétés tactiles. Elles sont réduites à des formes géométriques, des structures et des valeurs de gris, c'est-à-dire à des types standardisés. Blossfeldt a comprimé l'exubérance et les débordements de la nature dans une représentation individuelle du végétal qui se caractérise essentiellement – et ceci est typique de l'ensemble de son œuvre – par une rigueur ascétique convaincante dans le graphisme ; le procédé, avant et après lui, trouva son accomplissement

Blossfeldt's fame rests on his book publications Urformen der Kunst (Art Forms in Nature) of 1928, Wundergarten der Natur (Magic Garden of Nature) of 1932, and Wunder in der Natur (Magic in Nature) of 1942, all of which ran to many editions. These were the titles with which he made a significant and nowadays internationally recognized contribution to the history of photography. The first volume in particular, with its 120 gravure plates, enjoyed resounding and lasting success with the public. The Latin plant names, which Blossfeldt himself wrote on many negatives and which were taken over with their corresponding German designations in his publications, gave his work, besides its dominant visual-aesthetic dimension, a botanical-scientific aspect.

Through his photography, Blossfeldt links in with the tradition of herbaria, in which dried plants are minutely catalogued by name, date and place where found, and arranged in albums and drawers in accordance with the botanical system of classifica-

bare, Überbordende der Natur hat Blossfeldt zu einer Darstellung des isolierten Pflanzenindividuums in asketischer, auf graphische Weise überzeugender Strenge geführt, die sein Werk im Vergleich zu allem auszeichnet, was vor und nach ihm an künstlerischer Leistung auf dem Gebiet der Pflanzenphotographie vollbracht wurde.

Blossfeldts Ruhm ist auf seine in mehreren Auflagen und Ausgaben erschienenen Buchveröffentlichungen Urformen der Kunst (1928), Wundergarten der Natur (1932) und Wunder in der Natur (1942) zurückzuführen. Es waren diese Bücher, mit denen er einen wesentlichen und heute international anerkannten Beitrag zur Photographiegeschichte geleistet hat. Besonders dem ersten Band mit seinen 120 Tiefdrucktafeln war ein großer, lang anhaltender Publikumserfolg beschieden. Die lateinischen Pflanzennamen, die Blossfeldt selbst auf viele Negative schrieb und die mit den deutschen Bezeichnungen in seinen Veröffentlichungen übernommen wurden,

artistique dans le domaine de la photographie de végétaux.

Blossfeldt doit certainement sa célébrité en partie à la publication de ses livres Urformen der Kunst (Formes originelles de l'art, 1928), Wundergarten der Natur (Le jardin merveilleux de la nature, 1932) et Wunder in der Natur (Prodiges de la nature, 1942), qui firent l'objet de plusieurs rééditions. Ces ouvrages ont apporté en effet une contribution essentielle, et aujourd'hui internationalement reconnue, à l'histoire de la photographie. Le premier volume en particulier rencontra, avec ses 120 planches en héliogravure, un formidable succès public qui ne se démentit pas avec les années. Outre un aspect visuel et esthétique, les noms latins des végétaux, que Blossfeldt écrivait lui-même sur bon nombre de ses négatifs et qui furent repris dans ses publications en même temps que leur appellation allemande, conféraient à son œuvre une valeur botanique et scientifique.

Blossfeldt renoue par des moyens photographiques avec la tradition des herbiers qui répertoriaient des plantes séchées en inscrivant

tion. At one time no self-respecting natural history collection was without one of these herbaria, but today modern biology tends to view such means of plant classification as relics of a bygone age. The classifiers and systematicians of species are on the verge of extinction, for research is now primarily concerned with decoding the genetic structure of plants, and the task of illuminating and recording previously unknown structures and constructional laws has once again come to the fore.

Blossfeldt was born in 1865 in the village of Schielo in Germany's Harz Mountains. His father, a beadle and farmer, worked in his spare time as a village bandmaster. Young Karl grew up in the open air, and by all accounts already developed artistic interests as a child. He took his first photographs in Schielo. At the age of about 15 or 16, Blossfeldt left Harzgerode grammar school to begin an apprenticeship at the foundry of the nearby Mägdesprung ironworks. This factory produced, among other things,

gaben seinem Werk neben dem dominanten visuell-ästhetischen auch einen botanisch-wissenschaftlichen Zug.

Mit photographischen Mitteln knüpft Blossfeldt an die Tradition der Herbarien an, in denen getrocknete Pflanzen minutiös mit Namen, Datum und Fundort bezeichnet und nach dem botanischen Klassifizierungssystem in Mappen und Schubladen geordnet wurden. Diese Herbarien fehlten einst in keiner naturkundlichen Sammlung. In der modernen Biologie wird die Klassifizierung von Pflanzen eher als Relikt vergangener Zeiten gesehen. Die Systematiker der Arten sterben aus, denn die Entschlüsselung der Genstruktur von Pflanzen steht heute im Mittelpunkt der Forschung. Doch erneut rückt damit die Sichtbarmachung zuvor unbekannter Strukturen und Baugesetze in den Vordergrund.

Blossfeldt wurde 1865 in dem Dorf Schielo im Unterharz geboren. Sein Vater, ein Gemeindediener und Landwirt, arbeitete in seiner Freizeit als Dorfkapell-

minutieusement leur nom, la date et leur lieu de prélèvement, avant de les ranger, d'après le système de classification botanique, dans des cartons et des tiroirs. Ces herbiers étaient autrefois présents dans toutes les collections de sciences naturelles. Pour la biologie moderne, la classification des végétaux fait plutôt figure de vestige d'époques révolues. Les systématiciens des espèces sont en voie de disparition, dans la mesure où c'est le décodage de la structure génétique des végétaux qui se trouve actuellement au cœur de la recherche. Ainsi,

rendre visibles des structures et des lois de construction jusqu'ici ignorées redevient par là même une préoccupation de premier ordre.

Blossfeldt est né en 1865 à Schielo, un village du Harz. Son père, à la fois appariteur et agriculteur, officiait pendant ses loisirs comme chef de l'orchestre du village. Blossfeldt grandit en pleine nature, et a dû dès l'enfance manifester un certain intérêt pour l'art. C'est à Schielo qu'il a réalisé ses premières photographies. Il quitta le collège de Harzgerode après avoir obtenu son brevet élémentaire et com-

wrought-iron grilles and gates, sumptuously decorated with various plant ornaments. Today two bronze statues from the foundry still stand in front of the old ironworks, and it is said that Blossfeldt had a hand in modelling them. Both larger-than-life-size sculptures represent deer and are in a conservative-naturalistic idiom.

Soon the talented Blossfeldt received a grant to study at the pedagogic institute of the Berlin Museum of Arts and Crafts. Here he came into contact with the crafts teacher

Moritz Meurer (1839–1916), who was to have a great influence on Blossfeldt's artistic evolution. In 1889 Meurer was charged with developing a new methodology for teaching drawing to bring the design of Germany's otherwise excellent technical and industrial products up to the level of international competitors at world fairs. The initiative came from the Prussian Board of Trade, to which the Museum of Arts and Crafts as a state-sponsored institution was accountable. Meurer suggested putting together portfolios

meister. Blossfeldt wuchs in der freien Natur auf, und schon als Kind soll er musische Interessen entwickelt haben. Bereits in Schielo fertigte er erste Photographien an. Mit der mittleren Reife verließ er das Realgymnasium Harzgerode und begann eine Lehre in der Kunstgießerei des nahen Eisenhüttenwerks Mägdesprung, zu deren Produkten schmiedeeiserne Gitter und Tore gehörten, die üppig mit verschiedenen Pflanzenornamenten verziert waren. Vor der alten Gießerei stehen heute noch zwei Bronzeplastiken, an deren Modellierung Blossfeldt mitgewirkt haben soll. Beide überlebensgroße Skulpturen stellen Hirsche dar und sind einem konservativ-naturalistischen Ansatz verpflichtet.

Der talentierte Blossfeldt erhielt bald ein Stipendium an der Unterrichts-anstalt des Berliner Kunstgewerbemuseums. Hier lehrte auch Moritz Meurer (1839–1916), der großen Einfluß auf Blossfeldts künstlerische Entwicklung nehmen sollte. Meurer hatte 1889 den Auftrag erhalten, eine neue Methodik für den Zei-

mença un apprentissage dans la fonderie d'art de la toute proche usine sidérurgique de Mägdesprung. Parmi les produits que fabriquait cette usine, il y avait des grilles et des portes en fer forgé décorées d'une profusion d'ornements végétaux. On peut voir encore aujourd'hui, devant l'ancienne fonderie de Mägdesprung, deux sculptures de bronze au modelage desquelles Blossfeldt a certainement participé. Ces deux sculptures, qui représentent des cerfs plus grands que nature, relèvent d'une conception naturaliste et conservatrice de la nature.

Le talent de Blossfeldt lui valut bientôt une bourse qui lui permit de faire des études à l'École du Musée des Arts décoratifs de Berlin. Là, il entra en contact avec le professeur d'art décoratif Moritz Meurer (1839–1916), qui devait avoir une grande influence sur l'évolution artistique de Blossfeldt. Meurer avait été chargé en 1889 d'élaborer une nouvelle méthode d'enseignement du dessin, en partie parce que les produits artisanaux et industriels allemands, bien qu'ils eussent d'autres qualités, n'étaient pas en mesure, par leur aspect

and collections of plant representations for the purposes of translation into ornamentation that would be of benefit to craftsmen and manufacturers. Natural forms provided excellent models for the creative arts and architecture, as art history had shown in countless examples since antiquity. However, the creative artists were obliged to limit themselves to the role of copiers of nature, for their "creative" work actually consisted only of reducing nature's forms to their basic elements, completely eliminating any distracting design elements, such as light effects. Meurer, who saw the basis of art in a naturalism flowing from the observation of nature, settled in 1890 in Rome with state backing. Six assistants produced drawings and sculptural models for him. One of the modellers, soon to become Meurer's best collaborator, was Blossfeldt.

In Rome they began using a camera to systematically record plants or, rather, prepared plant specimens, removing disturbing petals, cutting off roots, unfurling buds, and

chenunterricht zu entwickeln, unter anderem deshalb, weil die handwerklichen und industriellen Erzeugnisse aus Deutschland – ungeachtet anderer Qualitäten · in ihrer Gestaltung der internationalen Konkurrenz nicht gewachsen waren. Das hatten die Weltausstellungen gezeigt. Die Initiative ging vom Preußischen Handelsministerium aus, dem das Kunstgewerbemuseum als Institution staatlicher Wirtschaftsförderung zugeordnet war. Meurer schlug vor, Mappenwerke und Modellsammlungen von Pflanzendarstellungen zwecks ornamentaler Umsetzung anzulegen. Handwerker und Fabrikanten sollten davon profitieren. Naturformen ließen sich in bildende Kunst und Architektur übertragen, wie dies die Kunstgeschichte seit der Antike mit zahlreichen Beispielen bewiesen hatte. Allerdings hatten sich die Kunstschaffenden auf die Rolle von Natur-Kopisten zu beschränken; ihre »kreative« Arbeit bestand lediglich darin, die Formen der Natur auf die Grundelemente zu beschränken und ablenkende Gestaltungsmerkmale wie beispielsweise Lichteffekte, gänzlich zu eliminieren.

formel, de soutenir la concurrence internationale. C'est ce qu'avaient montré les expositions universelles. Meurer proposa de constituer des portfolios et des collections de représentations de végétaux qui serviraient de modèles à la création de motifs ornementaux, et dont devaient bénéficier les artisans et les industriels. Les formes naturelles, comme le prouvaient les multiples exemples qui, depuis l'Antiquité, jalonnaient l'histoire de l'art, se prêtaient à une transposition dans l'art plastique et l'architecture. Ceux qui toutefois voulaient faire œuvre de création artistique étaient obligés de s'en tenir à un rôle de copistes de la nature ; l'aspect « créatif » de leur travail consistait uniquement à réduire les formes naturelles à leurs éléments constitutifs de base et à éliminer tous autres facteurs qui, tels les effets de lumière, pouvaient affecter la perception de la structure. Meurer, qui voyait dans un naturalisme basé sur l'observation de la nature le fondement de tout art, reçut en 1890 une subvention de l'État qui lui permit de s'installer à Rome, où six assistants devaient

tweaking them in other ways. The results were catalogued as plant types and photographed. Together with Meurer, Blossfeldt travelled for the first time to Italy, Greece and North Africa, where typical examples were not only collected, dried and preserved, but also drawn and modelled. Some of the fragile dried plants were mounted on cardboard and kept in small glass display cases. Altogether, Blossfeldt spent seven years in the lands of classical antiquity. A flurry of publications by Meurer led to his becoming the most influential craft educationalist in the German empire. One of his works, dated 1896, contained Blossfeldt's first published photos, although the handful of shots were printed unattributed. However, the pictures were seen only as illustrations, not as works of art in their own right. Until the late 1920s no publisher appeared interested in Blossfeldt's photos outside of a botanical or craft context.

After a period of wondering how to proceed with his life, vacillating between stay-

Meurer, der in einem auf Naturbeobachtung beruhenden Naturalismus die Grundlage der Kunst sah, ließ sich 1890 mit staatlicher Förderung in Rom nieder. Sechs Assistenten fertigten für ihn Zeichnungen und plastische Modelle an. Einer der Modelleure – und bald Meurers bester Mitarbeiter – war Karl Blossfeldt.

Schon in Rom setzte man zur systematischen Erfassung von Pflanzen oder, besser, von Pflanzenpräparaten eine Kamera ein. Dabei wurden störende Blütenblätter entfernt, Knospen aufgedreht oder Wurzeln abgeschnitten. Das Ergebnis wurde als Pflanzentypus katalogisiert und photographiert. Gemeinsam mit Meurer bereiste Blossfeldt erstmals Italien, Griechenland und Nordafrika, wo typische Beispiele gesammelt, getrocknet und so konserviert, aber auch gezeichnet und modelliert wurden. Die sehr empfindlichen getrockneten Pflanzen wurden zum Teil auf Pappen montiert und in kleinen Glasschaukästen aufbewahrt. Insgesamt verbrachte Blossfeldt sieben Jahre in den Ländern der klassischen Antike. Meurers intensive Publika-

réaliser pour son compte des dessins et des modèles en relief. L'un des modeleurs, qui devait rapidement devenir le meilleur collaborateur de Meurer, était Blossfeldt.

À Rome déjà, on utilisait l'appareil photographique pour opérer un enregistrement systématique des végétaux ou mieux, de végétaux ayant été soumis à une préparation. C'est ainsi que les pétales gênants étaient retirés, les boutons ouverts ou les racines coupées. Le résultat obtenu était catalogué comme plante-type et photographié. C'était la première fois que

Blossfeldt parcourait, en compagnie de Meurer, l'Italie, la Grèce et l'Afrique du Nord pour herboriser, puis sécher les spécimens collectés, mais aussi pour les dessiner et les modeler. Les plantes fragiles étaient en partie fixées sur des cartons et conservées dans de petites vitrines en verre. Blossfeldt passa sept ans en tout dans les pays de l'Antiquité classique. L'intensité de ses activités de publication fit de Meurer le pédagogue le plus influent de l'empire allemand en matière d'art appliqué ; dans une de ses publications de 1896 parurent pour la première

ing in Italy, emigrating to America, and working in the German crafts industry, Blossfeldt took up a position in Berlin's Charlottenburg School of Arts and Crafts, working first as an auxiliary teacher and assistant to the director, and then, from 1898 on, as a lecturer. The following year he managed to introduce the new subject of "modelling from living plants", a special field that not only continued the Meurer tradition, but was tailormade for Blossfeldt. Now he was able to bring into play all his interests together –

studying nature, exact drawing, and transforming the nature drawing into a sculptural relief. In 1921 Blossfeldt was appointed professor, lecturing from 1924 onwards – after the merger of a number of institutions – at the Combined State Colleges of Applied Art in Berlin's Hardenbergstrasse, today's College of Art.

The photograph seemed to Blossfeldt to be his best teaching aid, and so the beginnings of his serial plant photography coincide with the start of his lecturing in 1898.

tionstätigkeit ließ ihn zum einflußreichsten Kunstpädagogen des deutschen Kaiserreiches werden; in einer seiner Veröffentlichungen von 1896 erschienen anonym erstmals einige von Blossfeldts Photographien. Diese Lichtbilder wurden jedoch als reine Illustrationen, nicht als eigenständige künstlerische Arbeiten angesehen. Bis in die späten zwanziger Jahre gab es keinen Verlag, der für Blossfeldts Aufnahmen außerhalb eines botanischen oder kunstgewerblichen Kontextes Interesse gehabt hätte.

Nach einer Orientierungsphase, in der Blossfeldt zwischen dem Verbleib in Italien, einer Auswanderung nach Amerika und einer Tätigkeit in der deutschen kunstgewerblichen Industrie schwankte, folgte er dem Ruf an die Charlottenburger Kunstgewerbeschule. Zunächst Hilfslehrer und Direktionsassistent, ab 1898 Dozent, gelang es Blossfeldt im Jahr darauf, an der Hochschule das neue Lehrfach »Modellieren nach lebenden Pflanzen« einzuführen – ein Fachgebiet, das nicht nur die

fois, quoique de façon anonyme, des photos de Blossfeldt. Ces clichés étaient toutefois considérés comme de pures illustrations, et non comme des réalisations artistiques autonomes. Jusque dans les années 20, aucun éditeur ne se serait intéressé aux clichés de Blossfeldt en dehors d'un contexte botanique ou décoratif.

Après avoir hésité un moment entre plusieurs orientations, à savoir s'installer en Italie, émigrer en Amérique ou travailler dans l'industrie allemande des arts appliqués, Blossfeldt accepta un poste à l'École des Arts décoratifs

de Charlottenburg. D'abord adjoint d'enseignement puis assistant de direction, professeur à partir de 1898, il parvint l'année suivante à y introduire une nouvelle discipline intitulée « Modelage d'après les plantes vivantes », une spécialisation qui s'inscrivait dans la droite ligne de la tradition de Meurer et semblait taillée sur mesures pour Blossfeldt qui trouvait là un moyen de concilier ses inclinations pour l'étude de la nature, le dessin exact et la transposition plastique dans le relief. Blossfeldt fut nommé professeur en 1921, puis enseigna à

He did not consider his photos an artistic achievement in their own right. For him, the camera served only to bring out and reproduce minute plant details that had hitherto been ignored owing to their size. His rigid fixation on plant minutiae was the basis of his fame, but at the same time it hindered his development as a photographer. For over thirty years he used the same photographic technique. From his negatives he made glass slides to give his students an understanding of nature's forms and structures, and he also hung paper enlargements on the walls of his seminar rooms to serve as models for his drawing classes.

As Blossfeldt himself stated, he never obtained his plants from florists and rarely from botanical gardens. Frequently he gathered them from along country tracks or railway embankments, or from other similarly "proletarian" places. It was often the plants generally and unjustly denigrated as weeds whose forms fascinated him most, rather than artificially cultivated roses and noble

Meurersche Tradition fortführte, sondern genau auf Blossfeldt zugeschnitten war. Nun konnte er seine Neigungen vereinen: das Studium der Natur, die exakte Zeichnung und die bildhauerische Umsetzung ins Relief. 1921 wurde Blossfeldt zum ordentlichen Professor ernannt und lehrte, nach dem Zusammenschluß verschiedener Institutionen, ab 1924 an den Vereinigten Staatsschulen für angewandte Kunst in der Berliner Hardenbergstraße, der heutigen Hochschule der Künste.

Die photographische Aufnahme erschien Blossfeldt als das wichtigste Hilfsmittel seiner Lehre. Die Anfänge seiner seriellen Pflanzenphotographie fallen daher mit dem Beginn seiner Lehrtätigkeit im Jahr 1898 zusammen. Als eigenständige künstlerische Leistung hat Blossfeldt seine Photographien nicht betrachtet, die Kamera diente ihm allein zur Herausarbeitung und Reproduktion von Pflanzendetails, die in ihrer Winzigkeit zuvor keine Beachtung gefunden hatten. Die starre Fixierung auf dies einzige Sujet hat Blossfeldts Ruhm begründet, zugleich aber ver-

partir de 1924 à la Réunion des Écoles nationales d'Art appliqué de la Hardenbergstrasse de Berlin, l'actuelle École supérieure des Arts.

Le cliché photographique apparaissait à Blossfeldt comme le support le plus important de son enseignement, ce qui explique que ses premières séries photographiques de végétaux coïncident avec les débuts de son activité d'enseignant de 1898. Loin de considérer ses clichés comme des productions artistiques autonomes, il voyait dans l'appareil photo uniquement un moyen de reproduire et de faire ressortir des détails de végétaux tellement minuscules qu'ils n'avaient suscité jusqu'alors aucun intérêt. Si la stricte préoccupation de ce sujet unique a fait le succès de Blossfeldt, elle a en même temps entravé son évolution de photographe dans la mesure où il a toujours eu recours, pendant trente ans, à la même technique de prise de vue. Il commençait par faire tirer, à partir de ses négatifs, des diapositives sur verre qu'il utilisait pour mieux faire comprendre à ses étudiants les formes et les structures de la nature. Des agrandissements sur papier étaient

lilies. Although he did sometimes obtain specimens from Berlin's botanical garden, here too he preferred not to take exotic "elitist" plants such as cacti or flowering orchids. Nor did Blossfeldt ever do studies of decorative posies or flower arrangements, though now and again he would photograph a piece of woodland floor to give his plant find a visual reference to its original surroundings. In hunting for new specimens of a particular plant he was perhaps searching for the archetype of the living plant, whose stages of growth and change he could record in photographic series. Natural ageing, wilting and drying out are all included in Blossfeldt's isolated plant universe. It seems that at intervals he took specimens of the same kind of plant back to his studio to photographically document them there, after having sufficiently trimmed and tweaked them until they seemed to him to look their best. Blossfeldt's success with his plant images, which seem so matter-of-fact and yet so sensuously and emotionally charged, derives from his

hindert, daß er sich als Photograph weiterentwickelte. Über drei Jahrzehnte bediente er sich derselben Aufnahmetechnik. Von seinen Negativen wurden für den Unterricht zunächst Glasdias hergestellt, mit denen er seinen Studenten Formen und Strukturen der Natur näherbrachte; Papiervergrößerungen hingen an den Wänden der Seminarräume und dienten als Vorlagen für den Zeichenunterricht.

Nach eigener Aussage bezog Blossfeldt seine Pflanzen nicht von Floristen und auch eher selten aus botanischen Gärten. Häufig sammelte er die Pflanzen an Feldwegen, Bahndämmen und anderen gleichsam »proletarischen« Orten. Die faszinierendsten Formen wiesen für ihn oftmals die gemeinhin und zu Unrecht als Unkräuter diffamierten Gewächse auf, weniger die künstlich gezüchteten Rosen und edlen Lilien. Zwar gehörte der Berliner Botanische Garten zu Blossfeldts Bezugsquellen, aber auch von dort nahm er nicht exotisch-elitäre Pflanzen wie Kakteen oder blühende Orchideen mit. Nie photographierte er etwa dekorative Blumensträuße,

accrochés aux murs des salles de cours qui servaient de modèles dans l'enseignement du dessin.

Si l'on en croit Blossfeldt lui-même, il ne se fournissait pas chez les fleuristes, et rarement auprès des jardins botaniques. Blossfeldt avait coutume pour herboriser de suivre des remblais ou des chemins de terre, ou de se rendre dans d'autres de ces lieux pour ainsi dire « prolétariens ». C'est souvent dans ces végétaux qu'on qualifie communément et à tort de « mauvaises herbes », beaucoup plus rarement en revanche dans les roses ou les nobles lys de culture artificielle, qu'il rencontrait les formes les plus fascinantes. Le Jardin Botanique de Berlin figurait, il est vrai, parmi ses sources d'approvisionnement ; mais même là, il ne cherchait pas à se procurer des plantes exotiques et extravagantes comme le cactus ou les orchidées en fleurs. Il n'a jamais photographié par exemple de bouquets de fleurs décoratifs, mais de temps à autre, la présence d'un morceau de sol forestier venait assortir sa trouvaille végétale d'une note visuelle sur son

ability to lead the initially casual viewer to conscious perception. Here his formal means is the visually surprising, aesthetically satisfying close-up while his conceptual and didactic principle is repetition.

Following publication of Blossfeldt's first book in 1928, the critics neither based their estimations on the artist's own, very scant comments, nor drew on his biography. Instead they addressed the clearly structured photo work, beautifully presented by the publisher Wasmuth, and were so overwhelmed by it that the work took on a life of its own in those sections of society that were prepared to see it. The contemporaneous Swiss art historian Peter Meyer (1894–1984), editor of the journal *Das Werk*, saw how "the mechanical, abstract-mathematical", that is to say the abstraction and geometry of Blossfeldt's forms, came to the fore – artistic principles that the Bauhaus teacher László Moholy-Nagy (1895–1946) also supported. And thus we find the latter in 1929 showing Blossfeldt photographs at the ground-break-

dafür hin und wieder ein Stück Waldboden, um seinem Pflanzenfund eine visuelle Notiz zum ursprünglichen Umfeld hinzuzufügen. Die Frage, warum Blossfeldt immer wieder neue Exemplare eines bestimmten Gewächses suchte, legt die Vermutung nahe, daß er auf der Suche nach dem Archetypus der lebenden Pflanze war, deren Wachstums- und Veränderungsphasen er in Serien von Photographien festhielt. Die natürliche Alterung, das Verwelken und Eintrocknen hat Blossfeldt in sein isoliertes Pflanzenuniversum einbezogen. Wahrscheinlich hat er in zeitlichen Abständen Beispiele gleicher Arten in sein Atelier mitgenommen und photographiert, nachdem er sie zuvor so lange zupfend und schneidend manipuliert hatte, bis ihm der optische Eindruck perfekt erschien. Blossfeldts Erfolg mit seinen so sachlich wirkenden und doch zu sinnlich-emotionalen Interpretationen anregenden Pflanzenphotographien beruht darauf, daß er den zunächst eher beiläufigen Betrachter zur bewußten Wahrnehmung zu führen vermag. Sein Gestaltungsmittel ist dabei die

environnement d'origine. Quant à la question de savoir pourquoi il recherchait sans cesse de nouveaux spécimens de telle ou telle plante, on est autorisé à penser qu'il s'agissait là d'une quête de l'archétype de la plante vivante dont il fixait la croissance et les transformations dans des séries photographiques. Blossfeldt a intégré le vieillissement naturel, le flétrissement et le dessèchement dans son univers végétal aseptisé. Il est probable qu'il ait souvent rapporté différents exemplaires des mêmes variétés dans son atelier où, après des manipulations préalables de taille et d'effeuillage qui duraient le temps nécessaire à l'obtention du meilleur rendu optique, il les photographiait. Le succès qu'ont valu à Blossfeldt ses photographies de végétaux qui, tout en produisant une impression très forte d'objectivité, invitent à des interprétations d'ordre émotionnel et sensoriel, repose sur le fait qu'il a su amener le spectateur, qui d'abord regarde ses photos de façon plutôt distraite, à la perception consciente. La technique formelle qu'il utilise pour y parvenir est celle du gros

ing Stuttgart exhibition Film und Foto, where the photographic avant-garde was gathered. Suddenly the "Neue Sehen", a "new-vision" movement of the 1920s, had discovered Blossfeldt's photographic images as works in their own right. The find can be attributed to Karl Nierendorf (1889–1947), an active Berlin gallerist who probably stumbled upon Blossfeldt's photos on the walls of the Berlin College of Art and immediately recognized that they represented a significant contribution to Modernism.

Blossfeldt's conceptual approach brought him within the orbit of different and almost mutually incompatible artistic trends, ranging from New Objectivity to Surrealism. The teacher Blossfeldt had spent a large part of his life teaching students of graphic design how to apply the formal elements of symmetrically grown plants to, for instance, the decoration of cast-iron supports for bridges and railway station roofs, or the adornment of objects such as ashtrays or turned cupboard doors. But meanwhile, parallel to this,

visuell überraschende, ästhetisch befriedigende Nahsicht, sein Konzept und didaktisches Prinzip die Wiederholung.

Nach dem Erscheinen seines ersten Buches 1928 haben die Kritiker sich in ihrer Einschätzung weder auf Blossfeldts eigene, sehr sparsame Äußerungen verlassen noch seine Biographie herangezogen. Sie haben sich mit dem klar strukturierten, vom Verlag Wasmuth schön präsentierten Bildwerk auseinandergesetzt – und waren absolut überwältigt. Eine nachhaltige Wirkung entfaltete sich in den Teilen der Gesellschaft, die zu sehen bereit waren. Der zeitgenössische Schweizer Kunsthistoriker und Herausgeber der Zeitschrift Das Werk, Peter Meyer (1894–1984), sah, wie »das Mechanische, Abstrakt-Mathematische«, also die Abstraktion und die Geometrie der Formen, in den Vordergrund traten – künstlerische Prinzipien also, wie sie auch der Bauhaus-Lehrer László Moholy-Nagy (1895–1946) vertrat. Dieser zeigte 1929 Blossfeldt-Photographien in der wegweisenden Stuttgarter Ausstellung Film und

plan avec son effet de surprise visuelle et la satisfaction esthétique qu'il procure, l'idée et le principe didactique résidant, pour leur part, dans la répétition.

À la parution de son premier livre en 1928, les critiques ne s'appuyaient pas davantage sur les quelques déclarations, très parcimonieuses, de Blossfeldt qu'elles ne tenaient compte de sa biographie. Elles s'intéressaient à l'œuvre photographique, qu'avaient déjà présentée les Éditions Wasmuth, et à sa structuration très nette, si imposante qu'elle développa

une existence autonome dans les sphères de la société qui étaient à même de la voir. Contemporain de Blossfeldt, l'historien d'art suisse et éditeur de la revue Das Werk, Peter Meyer (1894–1984), a souligné combien « les aspects mécanique, abstrait et mathématique », c'est-à-dire l'abstraction et la géométrie des formes – les mêmes principes artistiques par conséquent que défendait Lázló Moholy-Nagy (1895–1946) dans ses cours au Bauhaus – étaient propulsés au premier plan. Ce qui explique que ce dernier montra des clichés de

the first functional tubular steel furniture was being produced at the Bauhaus and elsewhere. By the time Blossfeldt was publicly acclaimed in 1928, the ideas he had championed for 30 years were largely outmoded. Yet his work easily managed to transcend the antagonism between traditionalism and the avant-garde, for he stuck to a single, tried-and-tested concept – the successful formula in photography: to produce clear sharp images of concrete objects, plausible details of physical reality. It is an idea that has sus-

tained the medium through all the styles and epochs of its history. When Blossfeldt started out on his detailed plant documentation, pictorialistic soft-focus was in vogue, yet when he concluded his life's work, his conception of the image was not only contemporary, but was considered progressive. No one, perhaps, would have been more surprised by this than Blossfeldt himself.

Foto, in der die Avantgarde der Lichtbildnerei versammelt war. Plötzlich hatte das »Neue Sehen« der zwanziger Jahre Blossfeldts photographische Aufnahmen als eigenständige Arbeiten entdeckt. Der Fund ist Karl Nierendorf (1889–1947) zu verdanken. Der aktive Berliner Galerist hatte Bloßfeldts Photographien wahrscheinlich an den Wänden der Berliner Kunsthochschule entdeckt und spontan erkannt, daß sie einen wichtigen Beitrag zur Moderne leisteten.

Blossfeldts konzeptuelles Arbeiten hat ihn unterschiedlichen und kaum miteinander kompatiblen künstlerischen Richtungen nahegebracht: der Neuen Sachlichkeit ebenso wie den Surrealisten. Der Lehrer Blossfeldt hatte den Großteil seines Lebens damit verbracht, Studenten zeichnerisch so zu trainieren, daß sie Formelemente symmetrisch gewachsener Pflanzen zum Schmuck gußeiserner Stützen von Brückenträgern und Gleisüberdachungen, von Aschenbechern und gedrechselten Schranktüren gestalten konnten. Parallel zu dieser Tätigkeit entstanden am Bauhaus

Blossfeldt dans l'exposition phare Film und Foto qu'il organisa à Stuttgart en 1929, et qui rassemblait l'avant-garde de la photographie. La « Nouvelle Vision » des années vingt avait soudain découvert dans les photographies de Blossfeldt des travaux autonomes. Cette trouvaille est due à Karl Nierendorf (1889–1947), dynamique galeriste berlinois qui a probablement découvert les clichés de Blossfeldt sur les murs de l'École supérieure de Berlin et s'est tout de suite rendu compte de ce qu'ils apportaient à l'art moderne.

C'est en raison de son aspect conceptuel que des orientations artistiques aussi peu compatibles que la Nouvelle Objectivité et le surréalisme se sont intéressées à son travail. Le professeur Blossfeldt avait passé la majeure partie de sa vie à dispenser à ses étudiants une formation graphique telle qu'ils puissent utiliser des formes végétales dont la croissance accusait des éléments de symétrie pour décorer des piles de ponts et, sur les quais de gare, des piliers d'auvents, des cendriers et des portes d'armoire moulurées. Parallèlement à

und anderswo bereits funktionale Stahlrohrmöbel. Als Blossfeldt 1928 seinen Publikumserfolg erlebte, waren die Ideen, denen er 30 Jahre gedient hatte, weitgehend überholt. Doch Blossfeldts Werk sollte mühelos den Antagonismus zwischen Traditionalismus und Avantgarde überwinden. Dabei hat er sich nur an ein einziges, freilich immer wieder von Kritikern hinterfragtes, Konzept gehalten, das Erfolgsrezept der Photographie: klare, scharfe Abbildungen des Gegenständlichen, glaubhafte Ausschnitte der physischen Wirklichkeit zu liefern. Diese Idee hat die Photographie durch alle Stile und Epochen ihrer Geschichte gerettet. Als Blossfeldt mit seiner Pflanzendetail-Dokumentation anfing, waren piktorialistische Unschärfen en vogue; als er sein Lebenswerk abschloß, paßte seine Bildauffassung nicht nur in die Zeit, sie galt als fortschrittlich. Ihn selbst wird das vielleicht am meisten überrascht haben.

cette activité, on avait déjà produit au Bauhaus et ailleurs des meubles fonctionnels en tubes d'acier. Lorsqu'en 1928, Blossfeldt connut son premier succès public, les idées qu'il avait servies pendant trente ans étaient en grande partie tombées en désuétude. Et pourtant l'œuvre de Blossfeldt devait triompher sans peine de l'antagonisme entre tradition et avant-garde : pour Blossfeldt, la photographie devait être en effet une copie nette et précise du monde concret et montrer des fragments plausibles de la réalité physique. C'est cette idée qui l'a toujours sauvé, quels que soient les époques et les styles qu'elle ait traversés au cours de son histoire. Lorsque Blossfeldt avait entrepris de constituer sa documentation sur les détails de végétaux, c'étaient les flous de la photographie artistique qui étaient à la mode; au moment où il terminait son œuvre, sa conception de la photographie non seulement allait tout à fait dans le sens de l'époque, mais passait pour très moderne, ce dont il eût peut-être été le premier étonné.

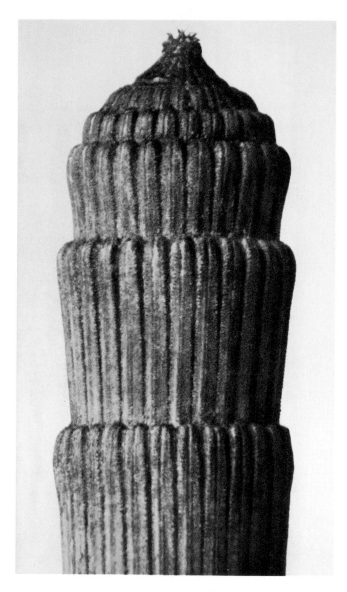

Equisetum hyemale
Winter-Schachtelhalm, junger Sproß
Dutch rush, scouring rush, young shoot
Prêle d'hiver, prêle des tourneurs, jeune pousse, 25 x

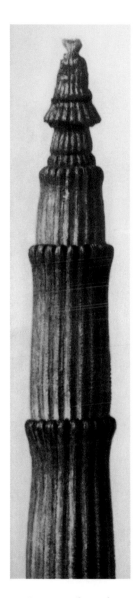 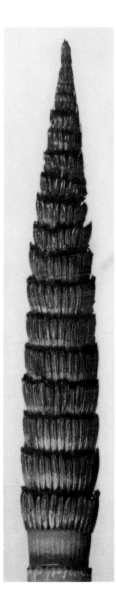 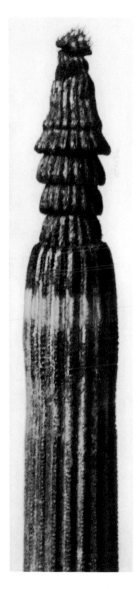

Equisetum hyemale
Winter-Schachtelhalm
Dutch rush, scouring rush
Prêle d'hiver, prêle des
tourneurs, 12 ×

Equisetum majus
Großer Schachtelhalm
Great horsetail
Queue de cheval, 4 ×

Equisetum hyemale
Winter-Schachtelhalm
Dutch rush, scouring rush
Prêle d'hiver, prêle des
tourneurs, 18 ×

Equisetum hyemale

Winter-Schachtelhalm | Dutch rush, scouring rush | Prêle d'hiver, prêle des tourneurs, 12 ×

Equisetum hyemale

Winter-Schachtelhalm | Dutch rush, scouring rush | Prêle d'hiver, prêle des tourneurs, 12 ×

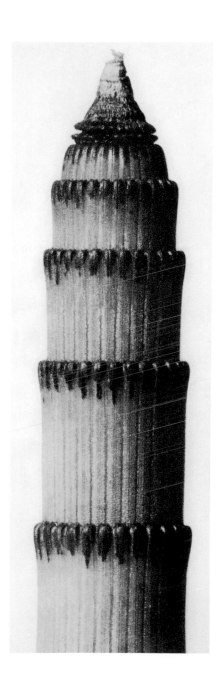
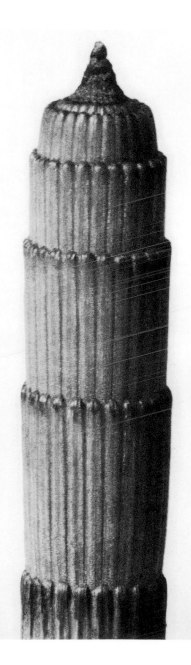

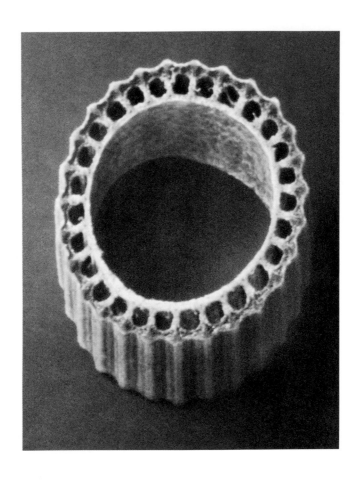

Equisetum hyemale

Winter-Schachtelhalm, Querschnitt eines Stengels | Dutch rush, scouring rush, cross-section through a stem
Prêle d'hiver, prêle des tourneurs, section transversale d'une tige, 30 ×

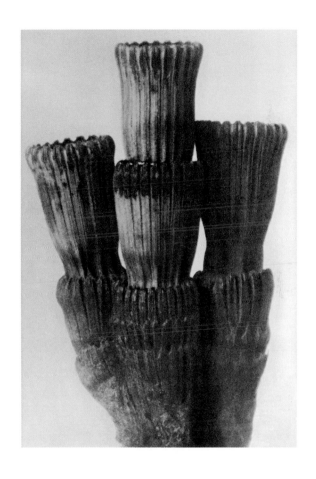

Equisetum hyemale
Winter-Schachtelhalm, basale Stengelteile | Dutch rush, scouring rush, stem bases
Prêle d'hiver, prêle des tourneurs, parties de la base de la tige, 8 ×

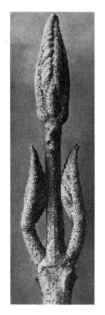
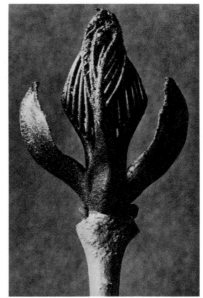
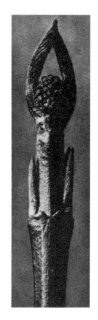

Callicarpa dichotoma	*Fraxinus ornus*	*Cornus pubescens*
Schönbeere	Manna-Esche, Blumen-Esche, Sproß	Kornelle, Hartriegel
Beauty-berry	Manna ash, flowering ash, shoot	Dogwood
Callicarpe, 7 ×	Orne d'Europe, frêne à fleurs, pousse, 6 ×	Cornouiller, 8 ×

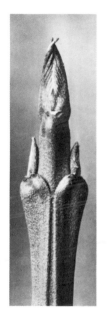 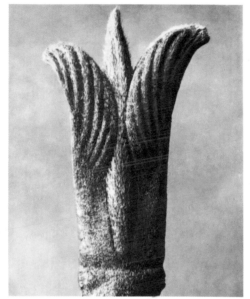 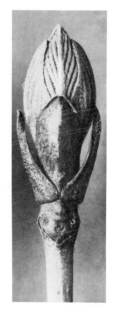

Cornus brachypoda	*Cornus pubescens*	*Viburnum*
Kornelle, Laubknospe	Kornelle, Hartriegel, Laubknospe	Schneeball, Laubknospe
Dogwood, leaf bud	Dogwood, leaf bud	Viburnum, snowball, leaf bud
Cornouiller, bourgeon, 12 ×	Cornouiller, bourgeon à feuille, 15 ×	Viorne, bourgeon à feuille, 8 ×

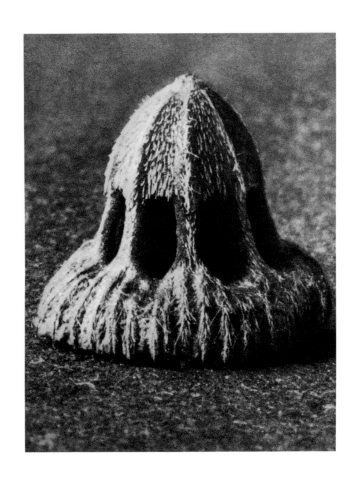

Callistemma brachiatum
Skabiose, Samen | Scabious, seed
Scabieuse, graine, 30 ×

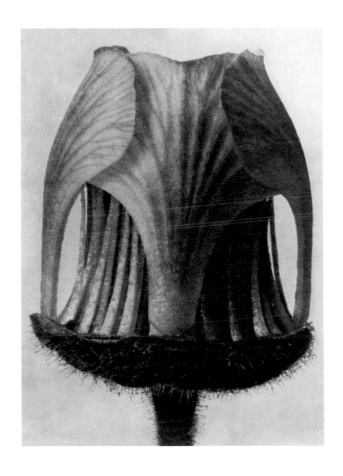

Geum rivale
Bach-Nelkenwurz, Blütenknospe ohne Kelchblätter | Water avens, flower bud without sepals
Benoîte aquatique, bouton de fleur sans sépales, 25 ×

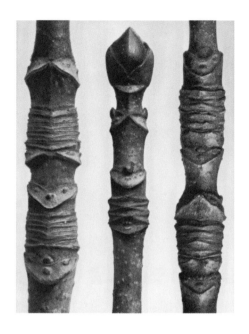

Acer
Ahorn, Zweige verschiedener Ahornarten
Maple, twigs of different acer species
Érable, rameaux de diverses espèces, 10 x

Aesculus parviflora
Kleinblütige amerikanische Roßkastanie, Zweigspitzen
Bottle brush, tips of twigs
Pavier blanc buckeye, extrémités des rameaux, 12 x

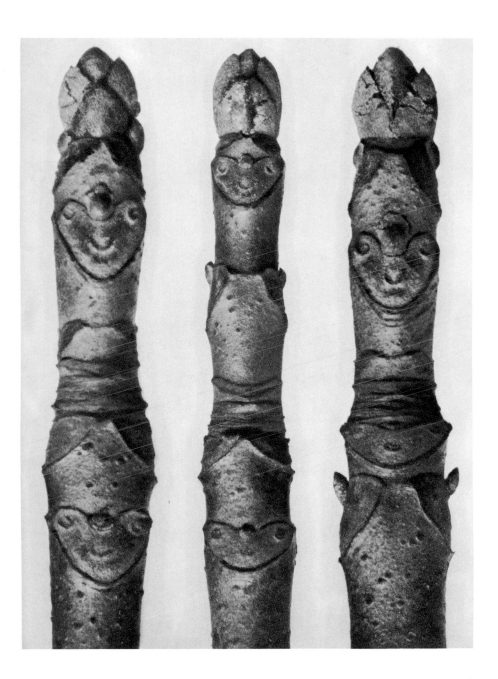

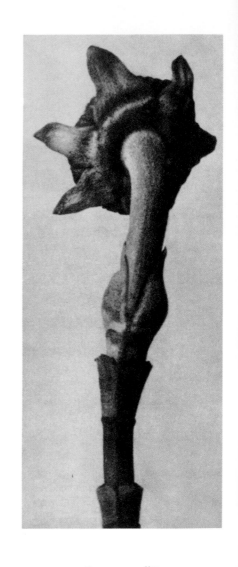

Cornus nuttallii
Kornelle, Hartriegel, junger Sproß
Pacific dogwood, young shoot
Cornouiller, jeune pousse, 5 ×

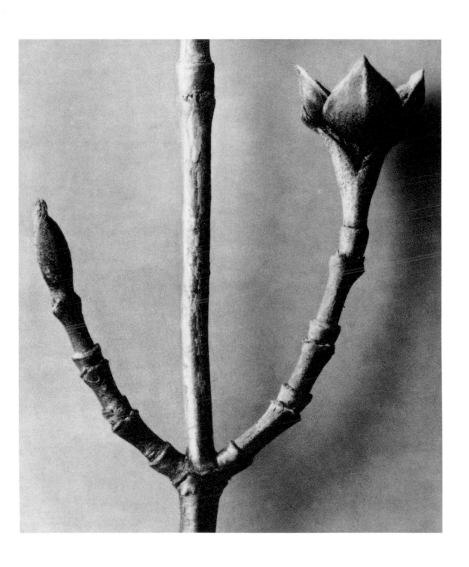

Cornus officinalis

Kornelle, Hartriegel, Verzweigung
Dogwood, branching
Cornouiller, ramification, 8 ×

Seiten | Pages 48/49:
Acer rufinerve
Rotnerviger Ahorn, Zweig mit Laubknospen | Red-veined maple, twig with leaf buds
Érable à nervures roussâtres, rameau avec bourgeons à feuilles, 10 ×

Primula japonica
Japanische Primel, Fruchtstand | Japanese primrose, fruits
Primevère du Japon, fruits, 6 ×

Cornus florida
Blumenhartriegel, Sprossen | Flowering dogwood, shoots | Cornouiller à grandes fleurs, pousses, 3 ×

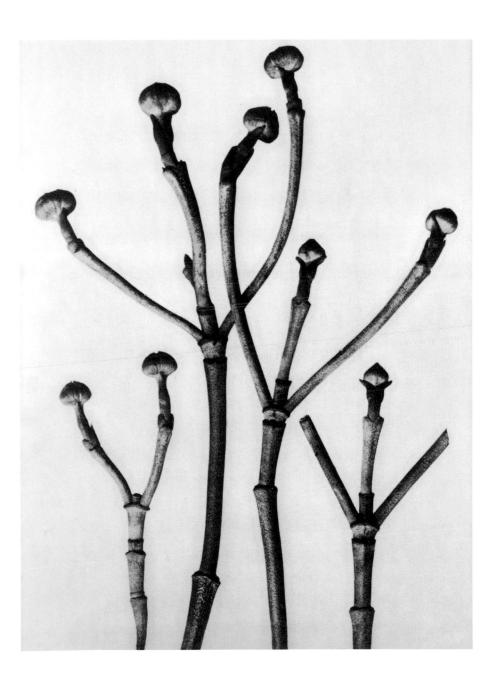

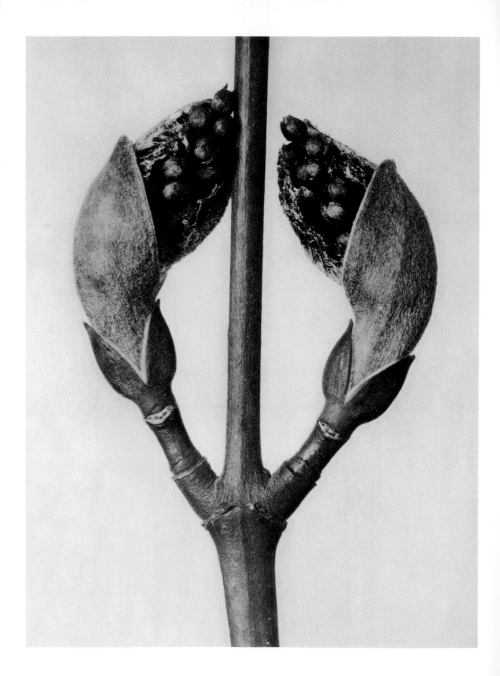

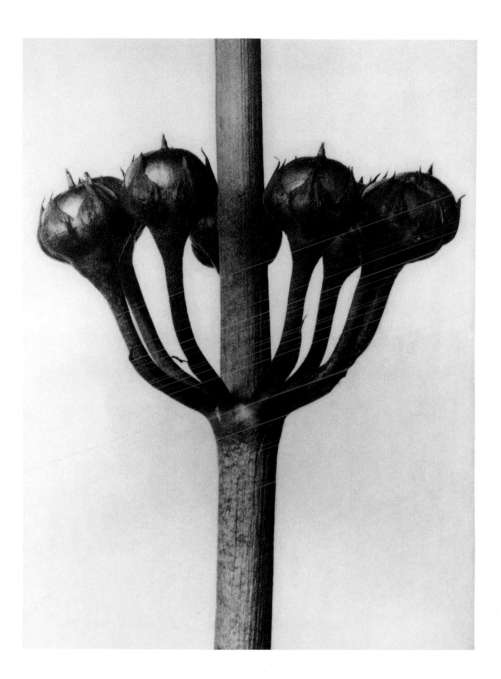

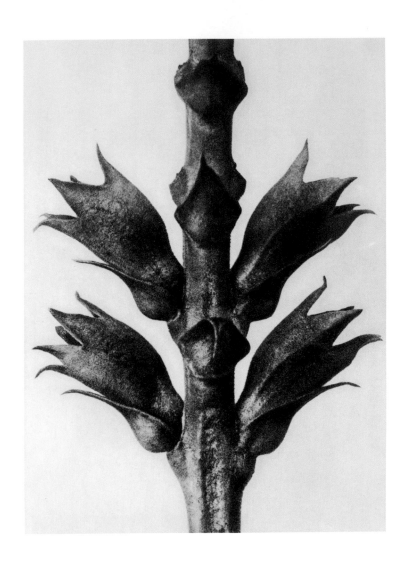

Physostegia virginiana

Gelenkblume, Physostegie, Stengel mit Blütenkelchen und Stützblättern
Lions heart, stem with calyces and bracts | Physostégie, tige avec calices et bractées, 15 ×

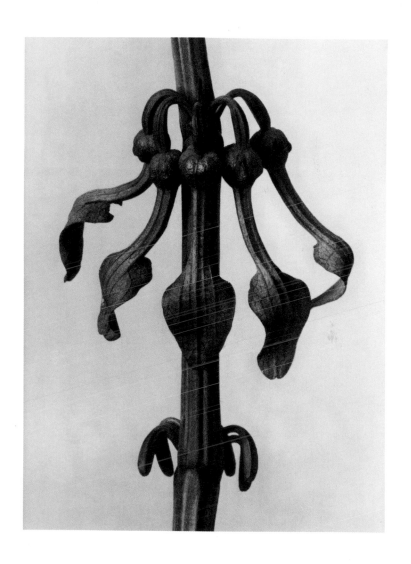

Aristolochia clematitis
Osterluzei, Blüten | Birthwort, flowers
Aristoloche clématite, fleurs, 7 ×

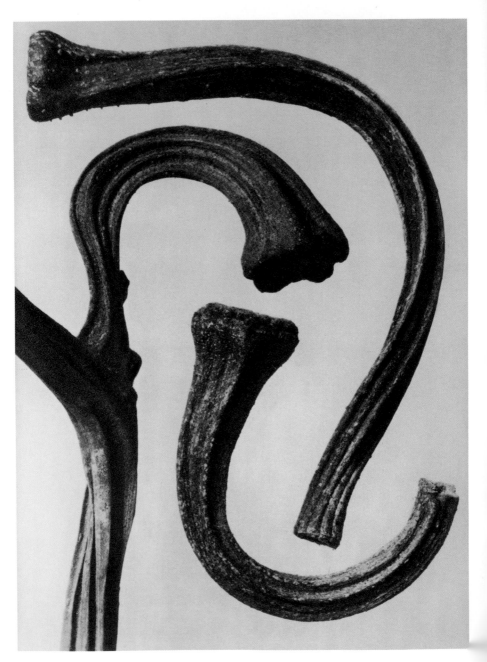

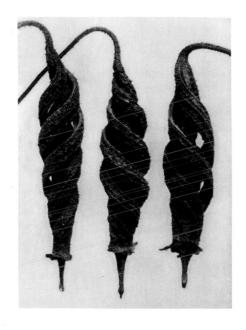

Cajophora lateritia (*Loasaceae*)
Brennwinde, Loase, Samenkapseln | Chile nettle, seed capsules | Loasa, capsules séminales, 5 ×

Cucurbita
Kürbis, Stengel | Gourd, squash, stems | Courge, tige, 3 ×

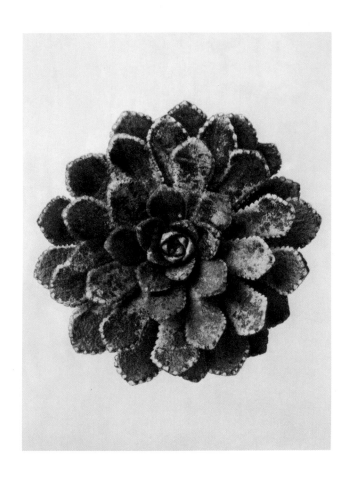

Saxifraga aizoon
Traubenblütiger Steinbrech, Blattrosette | Aizoon saxifrage, rosette of leaves
Saxifrage aizoon, rosette des feuilles, 8 x

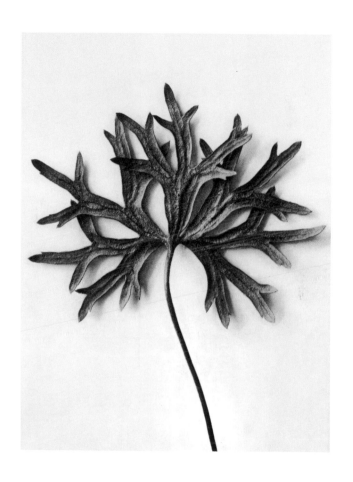

Aconitum anthora
Giftheil, fahler Sturmhut | Pyrenean monkshood
Aconit anthora, 3 ×

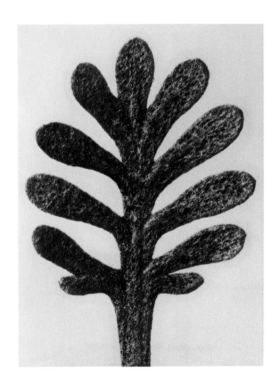

Achillea umbellata
Schafgarbe, Blatt | Yarrow, leaf | Achillée, feuille, 30 ×

Polystichum munitum
Punktfarn, junges eingerolltes Blatt | Holly fern, young unrolling leaf | Polystic, crosse, 6 ×

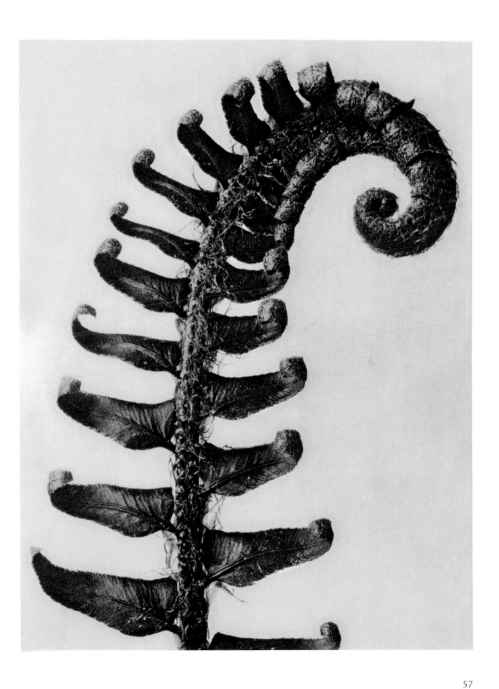

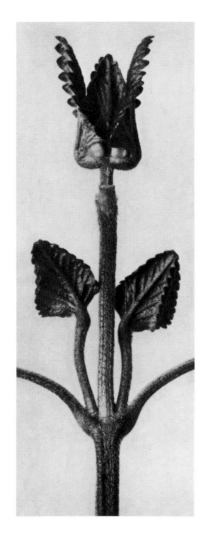

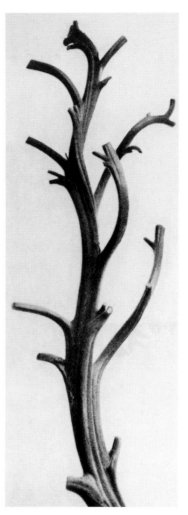

Stachis grandiflora, Betonica

Großblütiger Ziest
Woundwort, betony
Épiaire, 3 ×

Nicotiana rustica

Bauerntabak, Türkischer Tabak, Stengel
Aztec plant
Tabac rustique, 1 ×

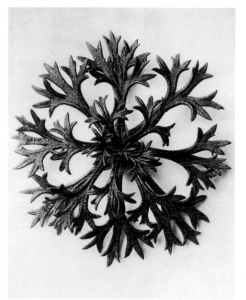 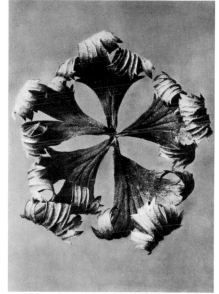

Saxifraga willkommiana

Steinbrech, Blattrosette
Willkomm's saxifrage, rosette of leaves
Saxifrage de Willkomm,
rosette des feuilles, 8 ×

Trollius europaeus

Europäische Trollblume, Dotterblume, Kugelranunkel,
Goldknöpfchen, am Stengel getrocknetes Blatt
Common globe flower, leaf dried on the stem
Trolle d'Europe, boule d'or, feuille séchée sur sa tige, 5 ×

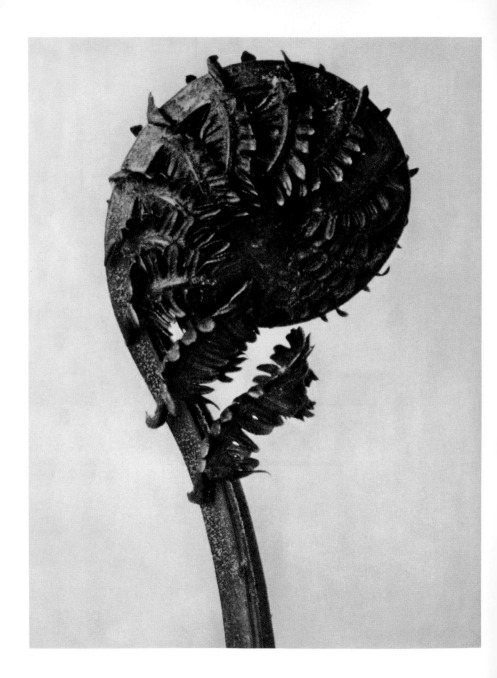

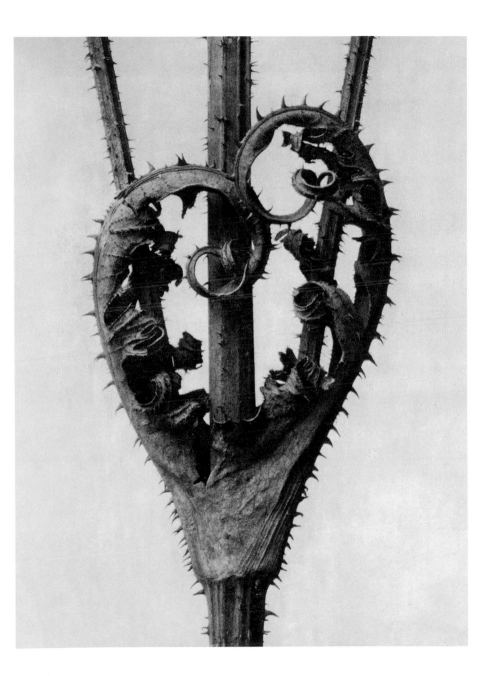

Seiten | Pages 60/61:
Matteucia struthiopteris
Straußfarn, junges eingerolltes Blatt | Ostrich fern, young unrolling leaf
Plume d'autruche, crosse, 8 x

Dipsacus laciniatus
Schlitzblätterige Karde, Weberdistel, am Stengel getrocknete Blätter | Cut-leaved teasel, leaves dried on the stem
Cardère, feuilles séchées sur la tige, 4 x

Bryonia alba
Weiße Zaunrübe, Blatt mit Ranke | White bryony, leaf with tendril | Bryone blanche, feuille avec vrille, 4 x

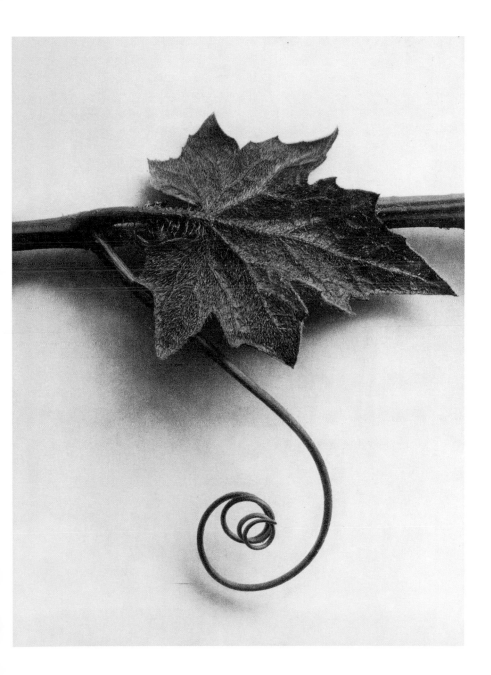

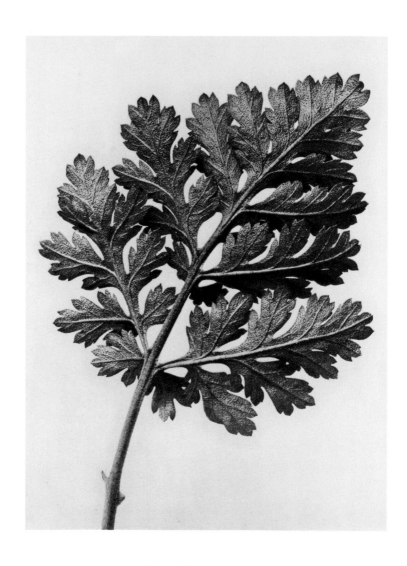

Chrysanthemum parthenium

Mutterkraut, Bertramwurz, Blatt | Feverfew, leaf
Chrysanthème-matricaire, feuille, 5 ×

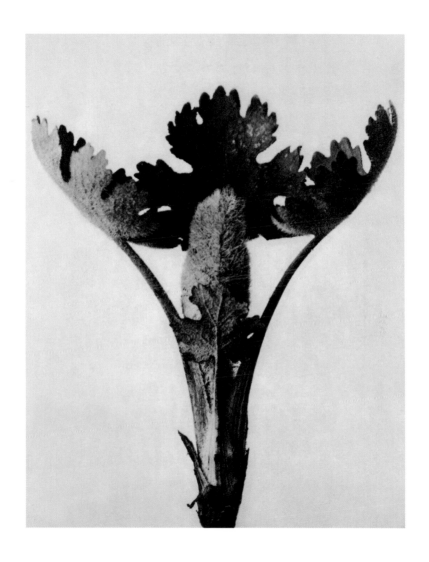

Macleaya cordata (*Papaveraceae*)

Celandinebaum, Federmohn, junger Sproß | Plume poppy, young shoot
Bocconie (papavéracées), jeune pousse, 5 ×

Ptelea trifoliata
Kleestrauch, Hopfenbaum, Verzweigung mit Früchten | Hop-tree, branch with cluster of fruits
Ptélée, orme de Samarie, ramification avec fruits, 6 x

Forsythia suspensa
Überhängende Forsythie, Zweigspitze mit Knospen | Weeping forsythia, tip of a branch with buds
Forsythia à fleurs pendantes, extrémité de rameau avec bourgeons, 10 x

Aspidium filixmas
Wurmfarn, junge eingerollte Blätter | Common male fern, young unfurling fronds | Fougère mâle, crosses, 4 x

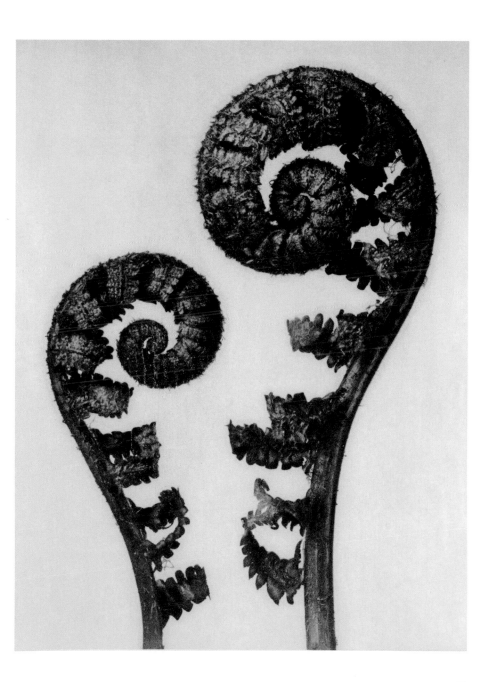

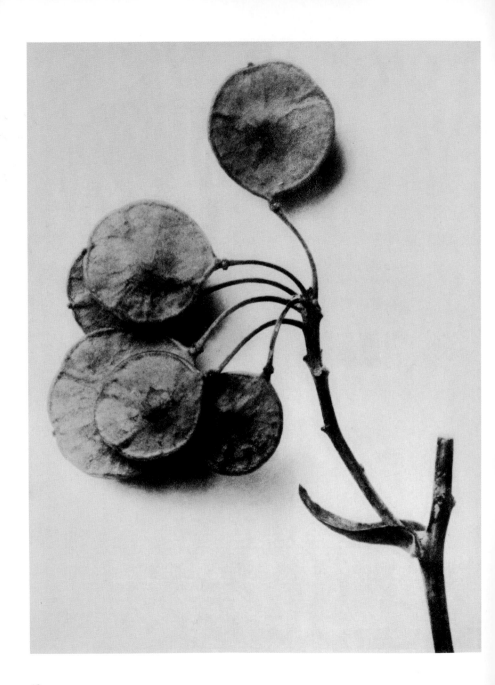

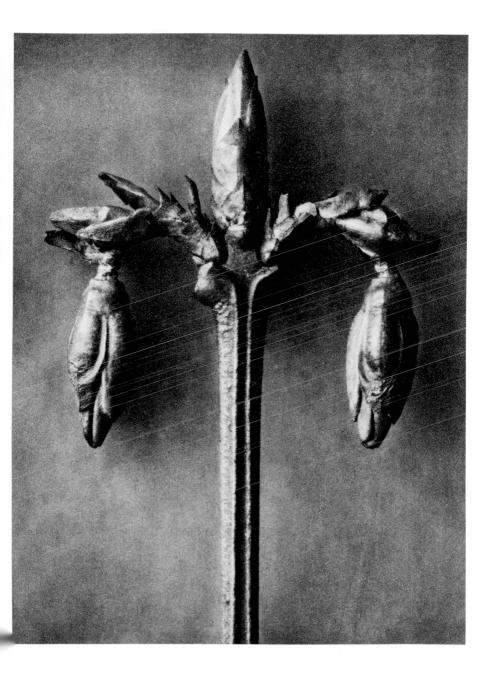

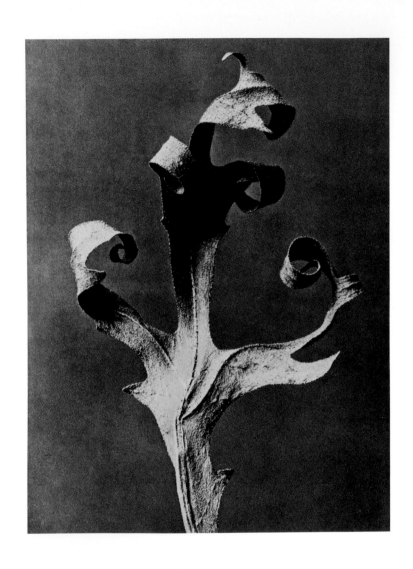

Silphium laciniatum
Kompaßpflanze, Becherpflanze, am Stengel getrocknetes Blatt
Rosin-weed, compass-plant, leaf dried on the stem
Plante au compas, feuille séchée sur sa tige, 5 ×

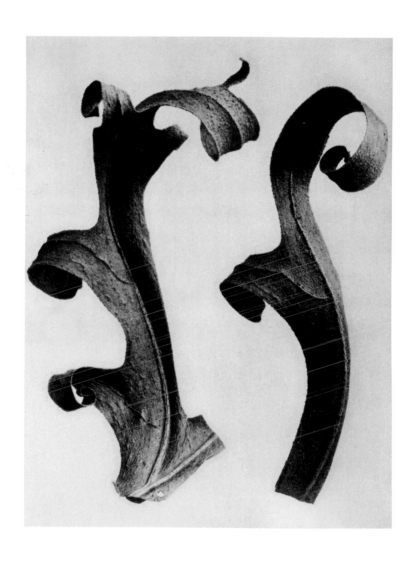

Silphium laciniatum

Kompaßpflanze, Becherpflanze, Teile eines am Stengel getrockneten Blattes
Rosin-weed, compass-plant, part of a leaf dried on the stem
Plante au compas, parties d'une feuille séchée sur sa tige, 6 ×

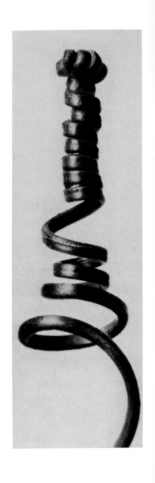

Cucurbita
Kürbis, Ranken
Pumpkin, gourd, squash, tendrils
Giraumont, potiron, gourde,
vrilles, 4 ×

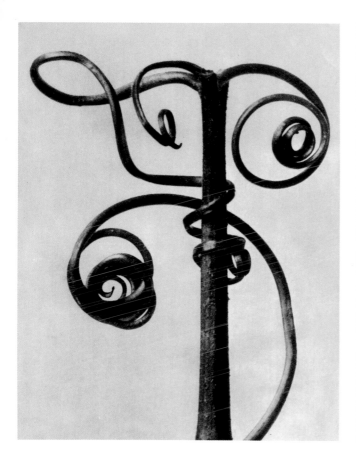

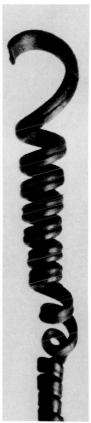

Cucurbita

Kürbis, Ranken

Pumpkin, gourd, squash, tendrils

Giraumont, potiron, gourde, vrilles, 4 ×

Cucurbita

Kürbis, Ranken

Pumpkin, gourd, squash, tendrils

Giraumont, potiron, gourde,

vrilles, 4 ×

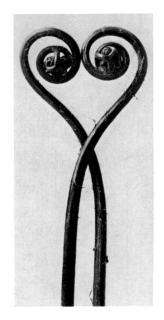 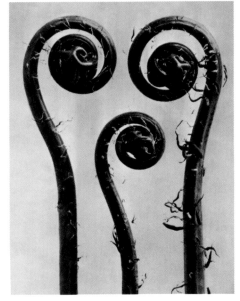

<div align="center">

Adiantum pedatum

Frauenhaarfarn, junge eingerollte Blätter
Maidenhair fern, young unfurling fronds
Capillaire, crosses, 8 ×

</div>

<div align="center">

Adiantum pedatum

Frauenhaarfarn, junge eingerollte Blätter
Maidenhair fern, young unfurling fronds
Capillaire, crosses, 12 ×

</div>

<div align="center">

Adiantum pedatum
Frauenhaarfarn, junge eingerollte Blätter
Maidenhair fern, young unfurling fronds | Capillaire, crosses, 12 ×

</div>

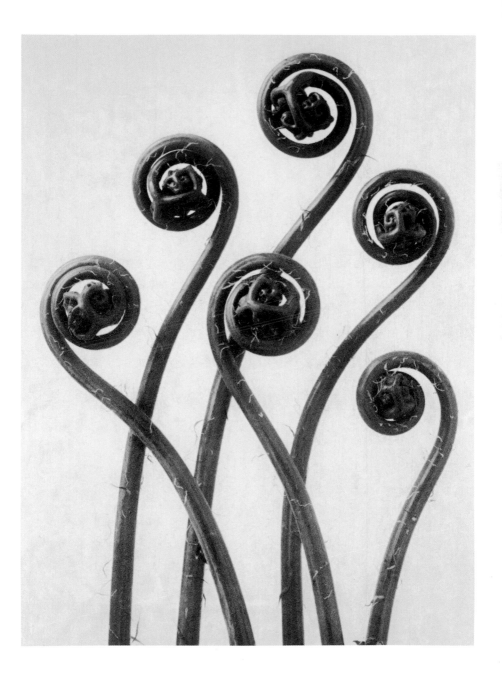

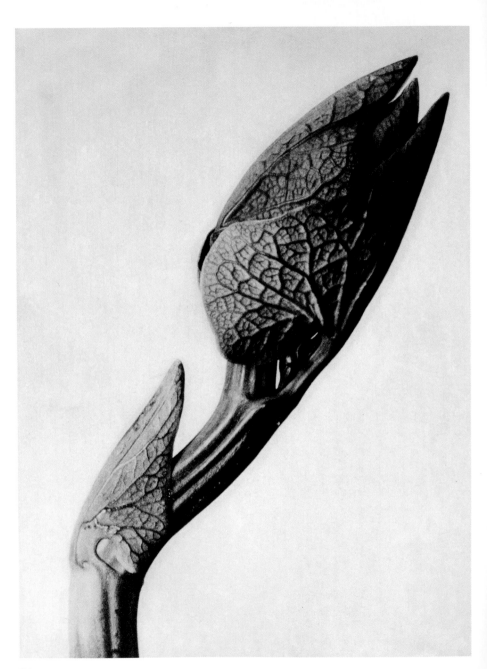

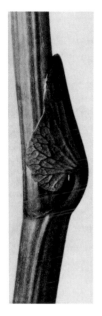
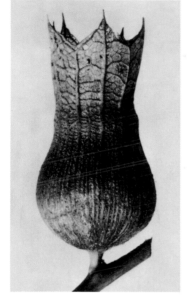
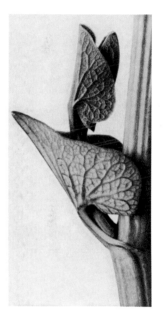

Aristolochia clematitis

Osterluzei, Stengel mit Blatt
Birthwort, stem with leaf
Aristoloche clématite,
tige avec feuille, 8 ×

Hyoscyamus niger

Schwarzes Bilsenkraut, Samenkapsel
Henbane, seed capsule
Jusquiame noire, capsule séminale, 10 ×

Aristolochia clematitis

Osterluzei, Stengel mit Blatt
Birthwort, stem with leaf
Aristoloche clématite,
tige avec feuille, 8 ×

Aristolochia clematitis

Osterluzei, junger Sproß
Birthwort, young shoot
Aristoloche clématite, jeune pousse, 5 ×

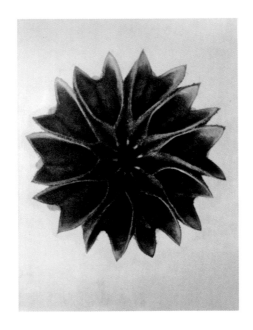

Abutilon

Schönmalve, Zimmerlinde, Samenkapsel | Mallow family, seed capsule
Abutilon, capsule séminale, 12 x

Petasites officinalis

Rote Pestwurz, Blütenkopf | Purple butterbur, capitulum
Pétasite officinale, herbe aux teigneux, capitule (fleur), 5 x

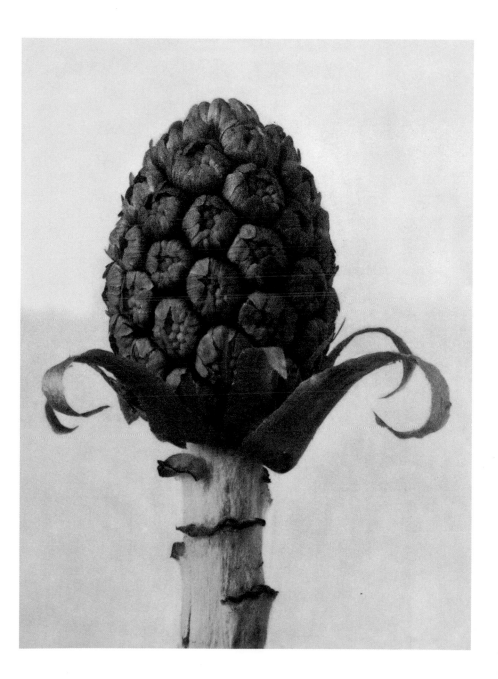

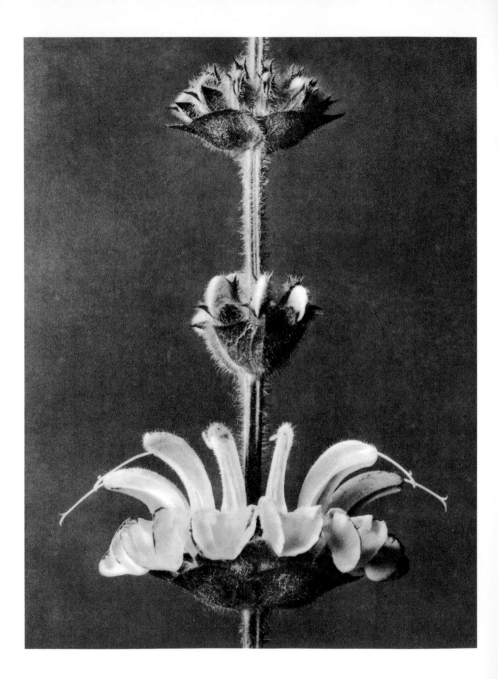

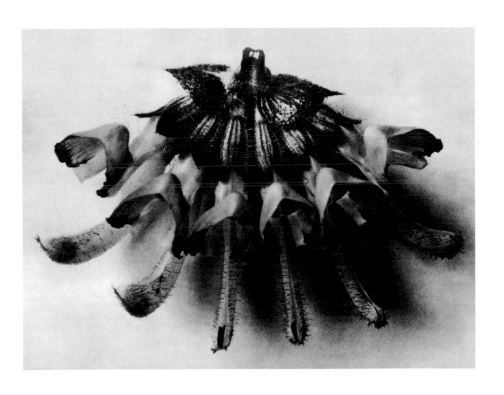

Salvia argentea
Silbersalbei, Blüten | Silver sage, flowers
Sauge d'argent, fleurs, 6 ×

Salvia argentea
Silbersalbei, Teil der blühenden Pflanze | Sage, part of the flowering plant
Sauge d'argent, partie de la plante en fleur, 4 ×

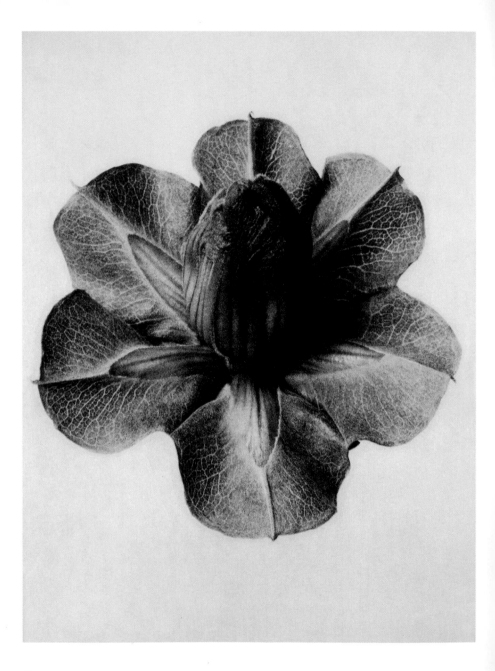

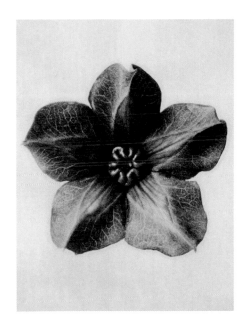 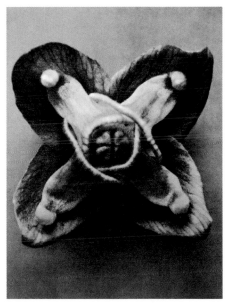

Cobaea scandens

Glockenrebe, Blütenkelch | Purple-bell cobaea, calyx
Cobée grimpante, calice, 4 ×

Epimedium muschianum

Sockenblume, Blüte | Barrenwort, Bishop's head, flower
Épimède, fleur, 24 ×

Cobaea scandens

Glockenrebe, Blütenknospe | Purple-bell cobaea, flower bud
Cobée grimpante, bouton de fleur, 4 ×

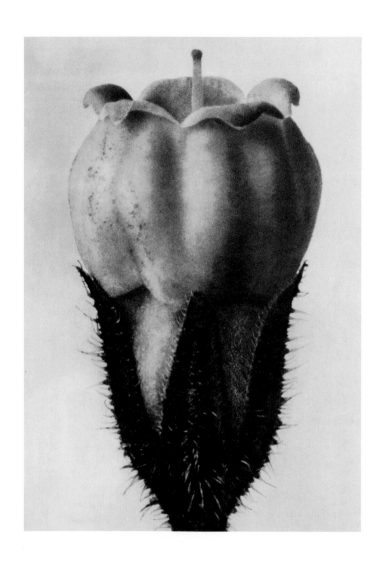

Symphytum officinale
Schwarzwurz, Blüte | Common comfrey, flower | Grande consoude, herbe à la coupure, fleur, 25 ×

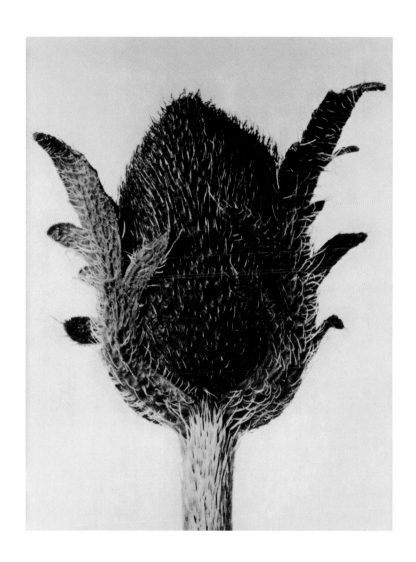

Papaver orientale
Orientalischer Mohn, Blütenknospe | Oriental poppy, flower bud | Pavot d'Orient, bouton de fleur, 5 ×

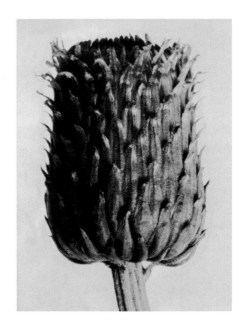

Cirsium canum
Graue Kratzdistel, Blütenkopf | Grey thistle, capitulum
Chardon, capitule (fleur), 12 x

Serratula nudicaulis
Nacktstengelige Scharte, Samenköpfchen | Saw-wort, empty heads
Sarette, capitule (graine), 5 x

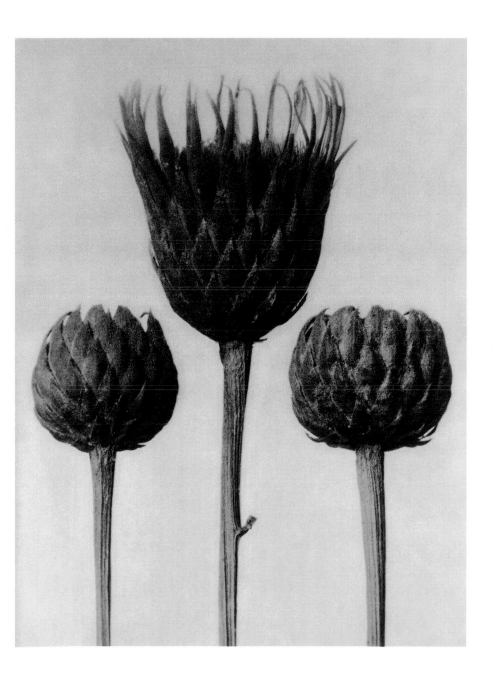

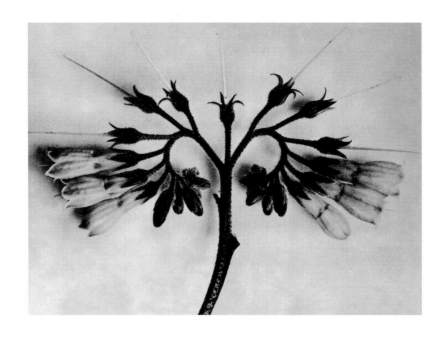

Symphytum officinale

Schwarzwurz, Blütenwickel | Common comfrey, flowering cyme
Grande consoude, herbe à la coupure, grappe terminale de fleurs, 8 ×

Phacelia tanacetifolia

Rainfarnblättrige Büschelblume, Blütenrispen | Tansy phacelia, flowering panicle
Phacélie à feuilles de tanaisie, panicule en fleur, 4 ×

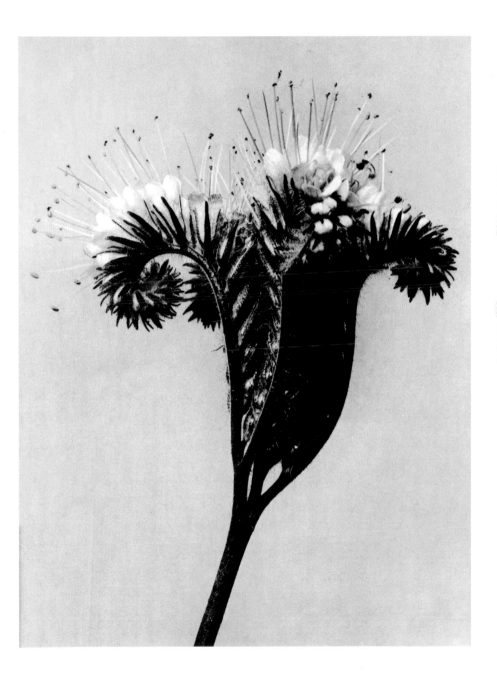

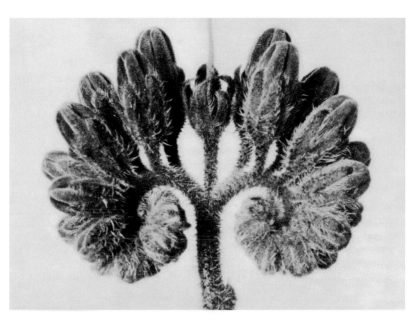

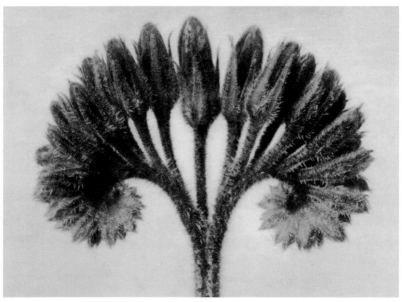

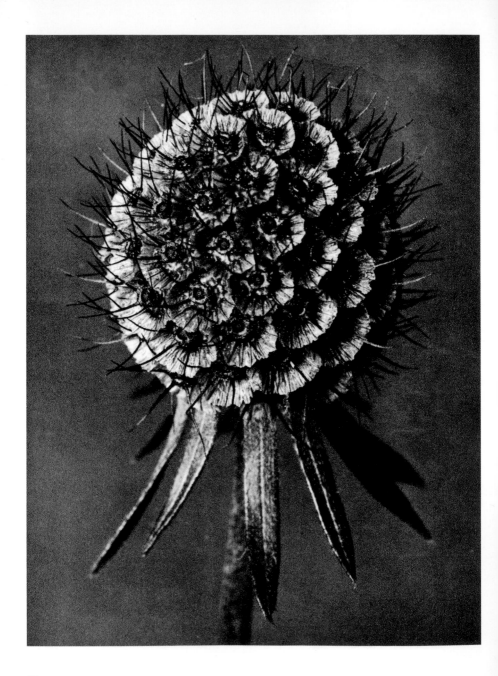

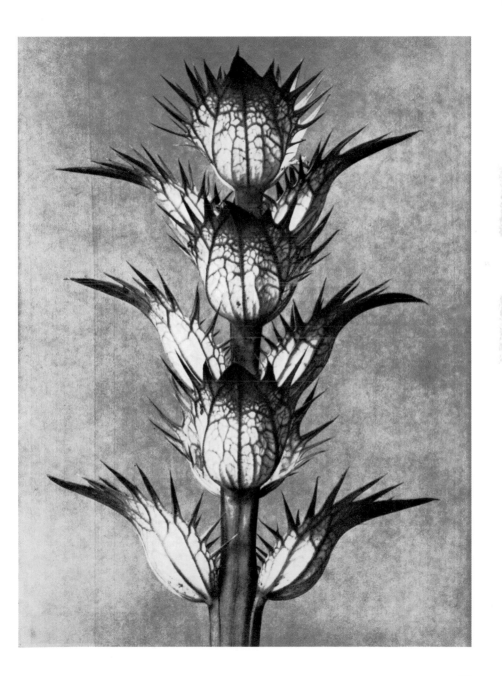

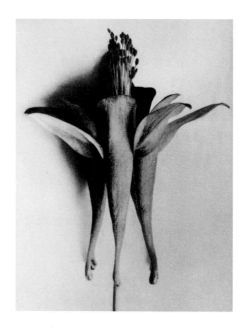

Aquilegia chrysantha
Akelei, Blüte | Columbine, flower | Ancolie, fleur, 6 x

Allium Ostrowskianum
Knoblauch, Blütendolde | Garlic, flower umbel | Ail, inflorescence composée, 6 x

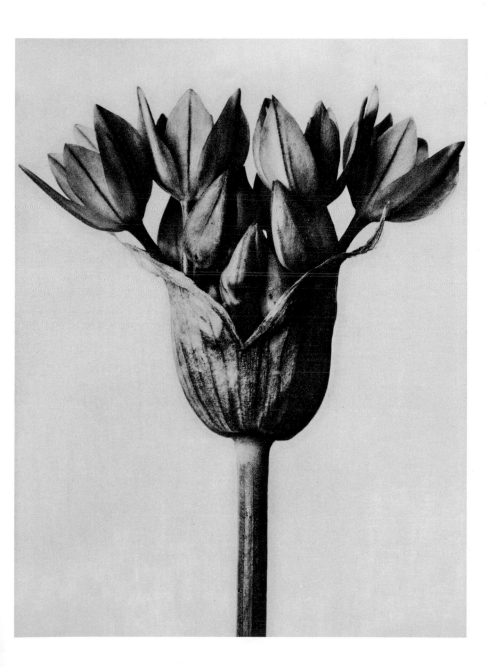

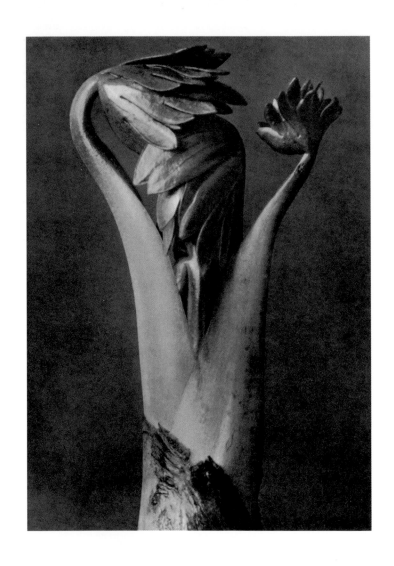

Aconitum
Eisenhut, junger Sproß | Monkshood, young shoot | Aconit, jeune pousse, 6 ×

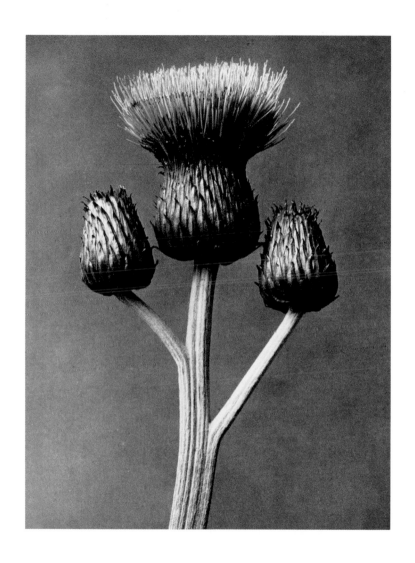

Cirsium canum

Graue Kratzdistel, Blütenköpfe | Grey thistle, capitulum | Chardon, capitules (fleurs), 4 ×

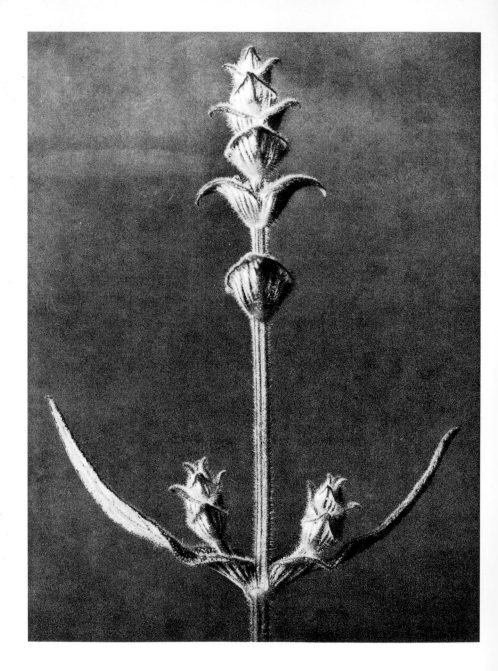

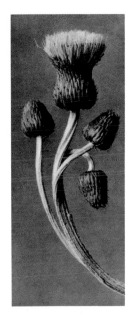 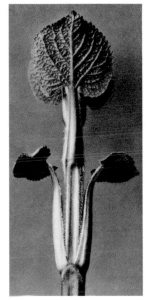 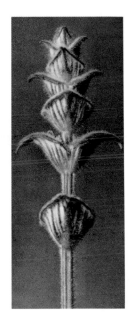

Cirsium canum
Graue Kratzdistel
Grey thistle
Chardon, 2 ×

Phlomis umbrosa
Filzkraut, junger Sproß
Jerusalem sage, young shoot
Phlomide, jeune pousse, 4 ×

Salvia
Salbei, Stengelspitze
Sage, tip of a stem
Sauge, extrémité d'une tige, 6 ×

Salvia
Salbei, Stengel | Sage, stem | Sauge, tige, 5 ×

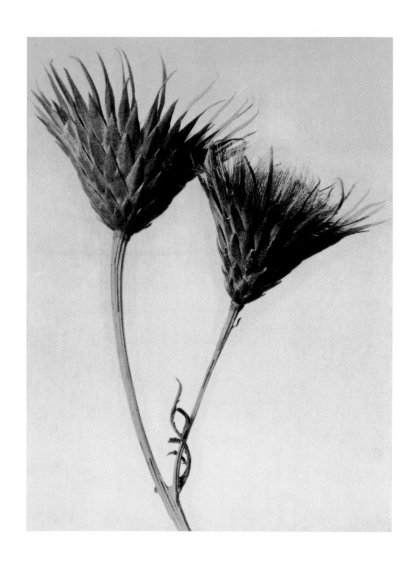

Serratula nudicaulis

Nacktstengelige Scharte, Samenköpfchen | Saw-wort, empty heads | Sarette, capitule (graine), 4 ×

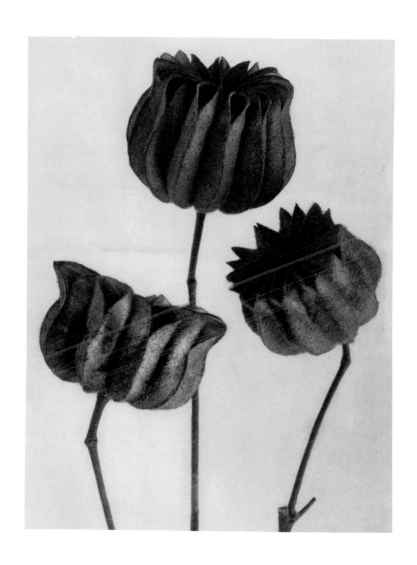

Abutilon

Schönmalve, Zimmerlinde, Samenkapseln | Mallow family, seed capsules | Abutilon, capsules séminales, 6 ×

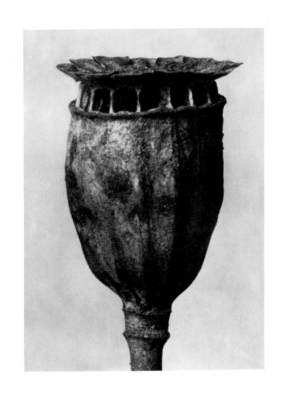

Papaver
Mohn, Samenkapseln | Poppy, seed capsule
Pavot, capsules séminales, 6 ×

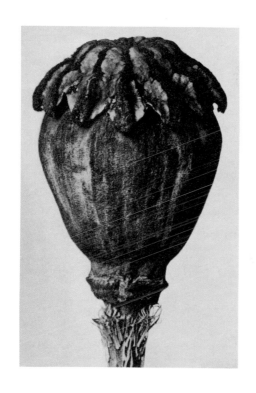

Papaver
Mohn, Samenkapseln | Poppy, seed capsule
Pavot, capsules séminales, 10 ×

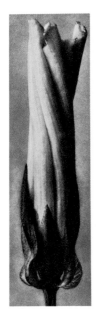 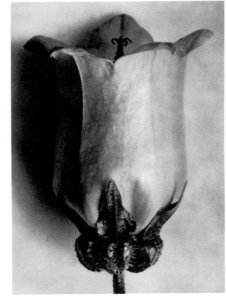 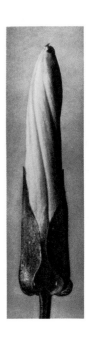

Convolvulus sepium
Deutsche Zaun-Winde
Hooded bindweed
Liseron des haies, 5 ×

Campanula medium
Gartenglockenblume, Blüte
Canterbury bell, flower
Campanule carillon, fleur, 6 ×

Convolvulus sepium
Deutsche Zaun-Winde
Hooded bindweed
Liseron des haies, 5 ×

Anemone blanda
Anemone, Windröschen, Blüte | Anemone, windflower, flower | Anémone, fleur, 8 ×

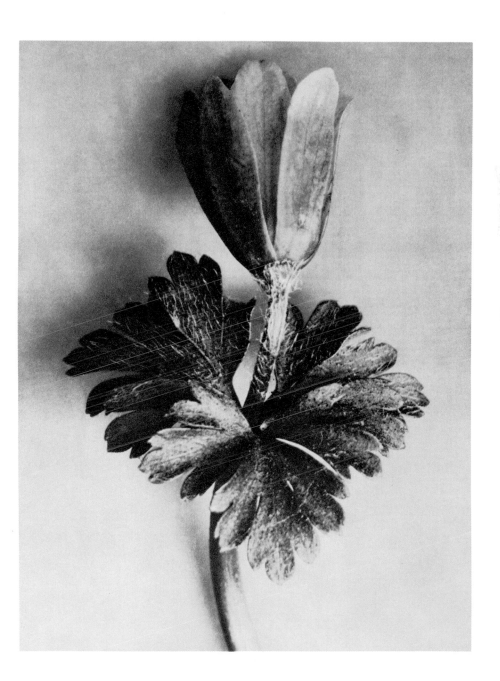

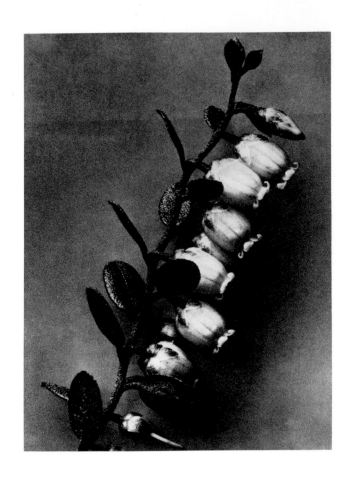

Lyonia calyculata (Ericaceae)

Heidegewächs, Blütenzweig | Heath family, raceme | Éricacées, rameau fleuri, 8 ×

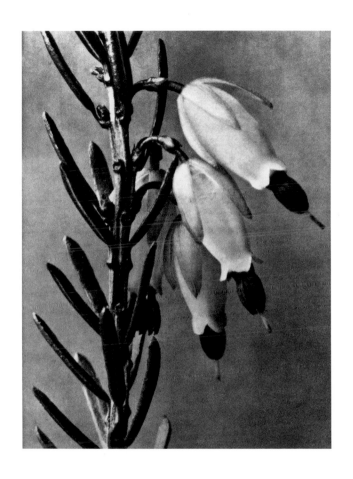

Erica herbacea

Schneeheide, Blütenzweig | Heath family, raceme | Bruyère des neiges, rameau fleuri, 16 ×

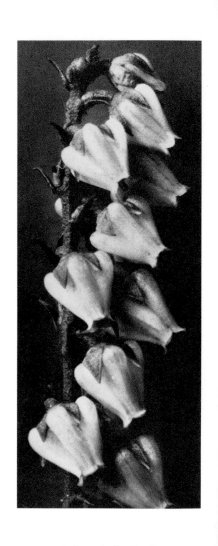

Andromeda floribunda
Gränke, Lavendelheide, Blütenzweig
Andromeda, raceme
Andromède, rameau fleuri, 6 ×

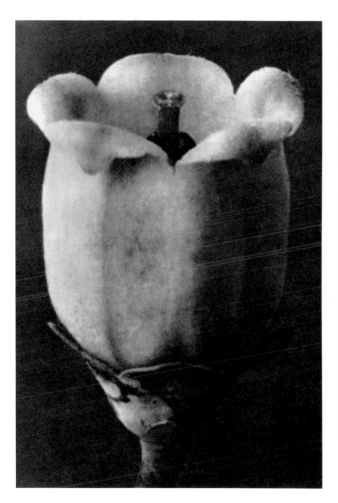

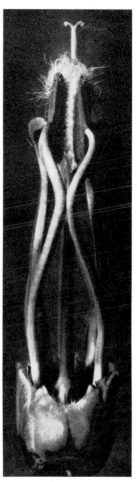

Vaccinium corymbosum
Amerikanische Blueberry, Blüte
High bush blueberry, flower
Airelle à corymbes, fleur, 20 ×

Acanthus mollis
Weicher Akanthus, innere Blütenteile
Soft acanthus, inner parts of flower
Acanthe molle, parties intérieures
de la fleur, 5 ×

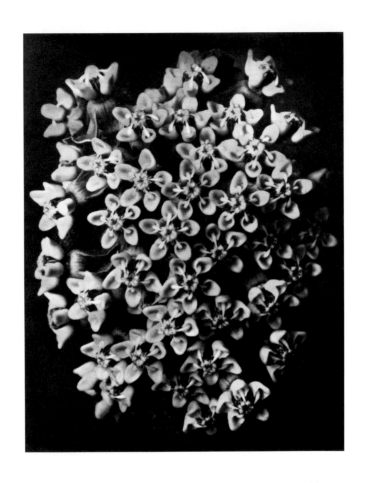

Asclepias syriaca (Cornuti)
Seidenpflanze, Blütendolde | Silkweed, flower umbel
Asclépiade, inflorescence composée, 6 x

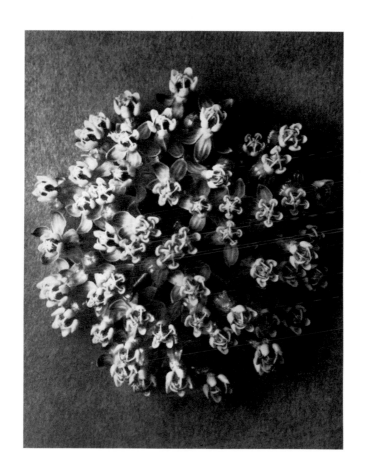

Asclepias incarnata
Fleischrote Seidenpflanze, Blütendolde | Swamp silkweed, flower umbel
Asclépiade incarnate, inflorescence composée, 6 ×

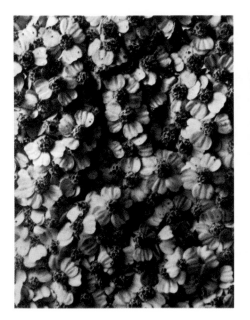

Achillea millefolium
Gemeine Schafgarbe, Achillenkraut, Trugdolde
Common yarrow, milfoil, corymb
Achillée millefeuille, inflorescence composée, 8 ×

Achillea filipendulina
Schafgarbe, Trugdolde
Yarrow, corymb
Achillée, inflorescence composée, 15 ×

Achillea clypeolata
Schafgarbe, Trugdolde | Yarrow, corymb | Achillée, inflorescence composée, 15 ×

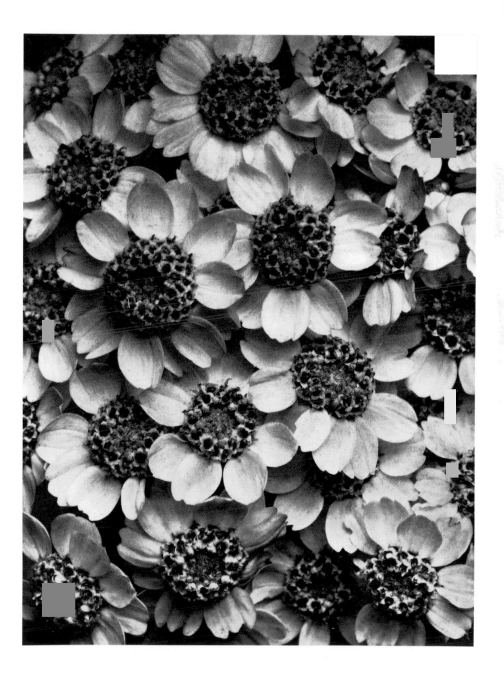

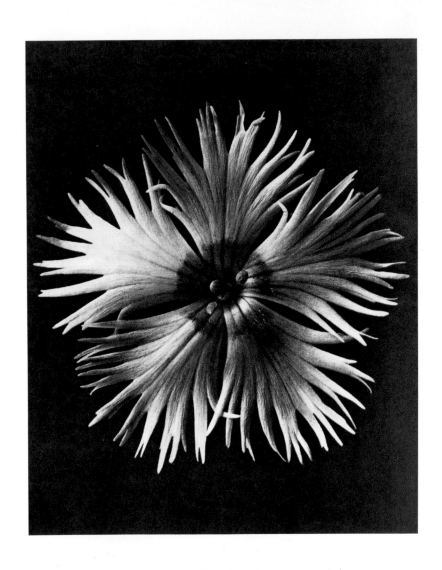

Dianthus plumarius
Federnelke | Grass pink
Œillet mignardise, 8 ×

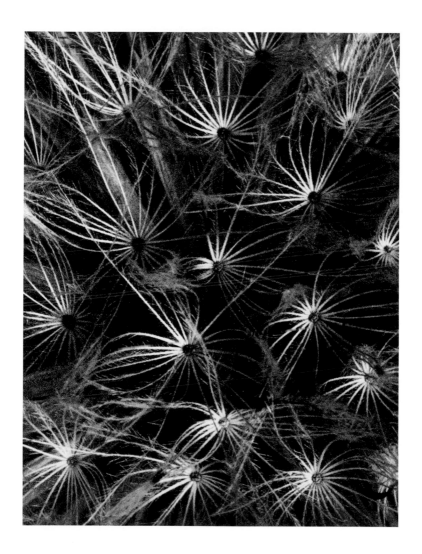

Taraxacum officinale
Kuhblume, Butterblume, Löwenzahn, Teil eines Samenköpfchens | Common dandelion, part of a seed head
Pissenlit, dent-de-lion, partie d'un capitule (graine), 15 ×

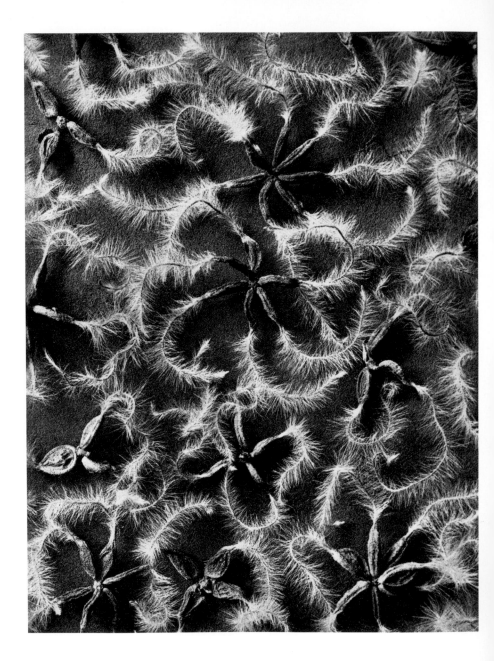

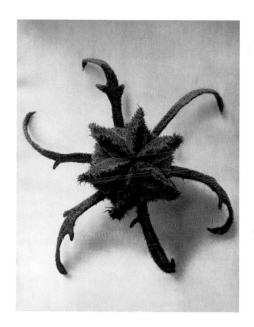

Cajophora lateritia (*Loasaceae*)
Brennwinde, Loase, Blütenknospe | Chile nettle, flower bud | Loasa, bouton de fleur, 15 x

Clematis recta
Waldrebe, Samen | Ground clematis, seed | Clématite dressée, graine, 4 x

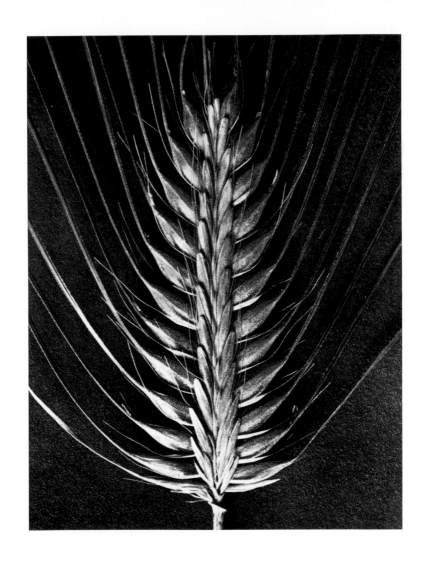

Hordeum distichon
Zweizeilige Gerste | Two-rowed barley | Orge à deux rangs, paumelle, 4 x

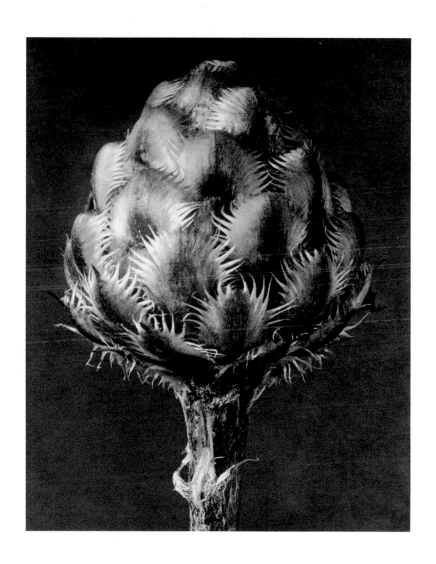

Centaurea grecesina

Flockenblume, Blütenköpfchen | Knapweed, capitulum | Centaurée, capitule (fleur), 12 ×

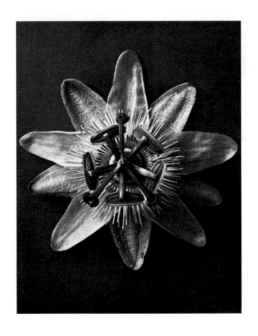

Passiflora
Passionsblume | Passionflower | Passiflore, 4 ×

Laserpitium siler
Berg-Laserkraut, Teil einer Fruchtdolde | Laserwort, part of a fruit umbel
Laser, partie de la fructification, 4 ×

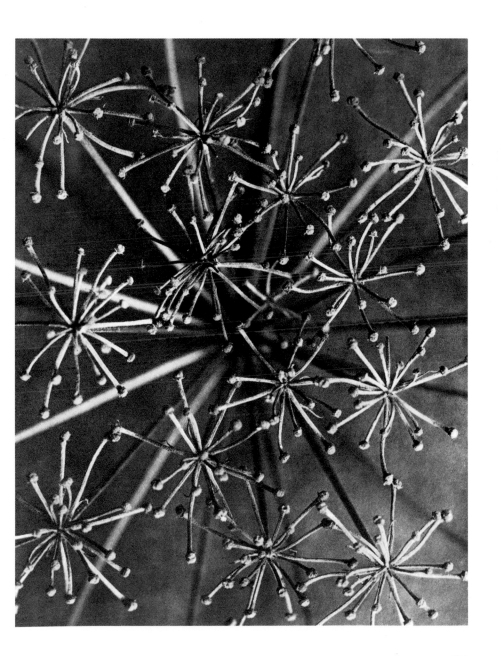

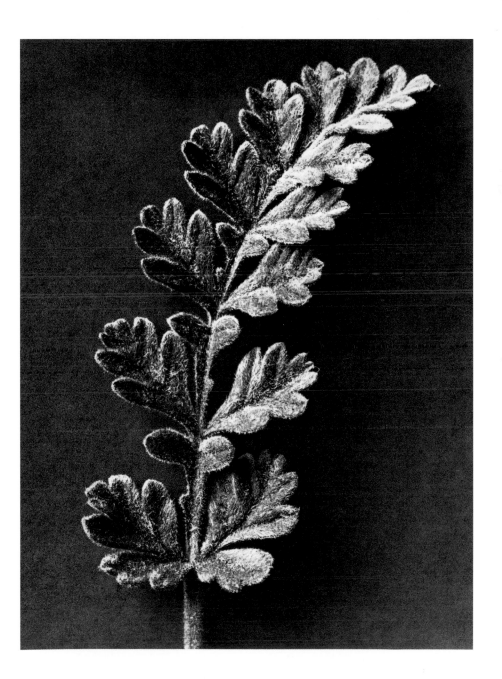

123

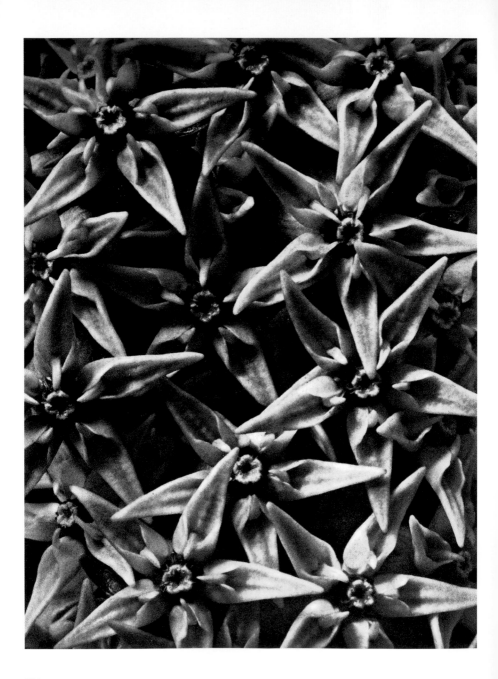

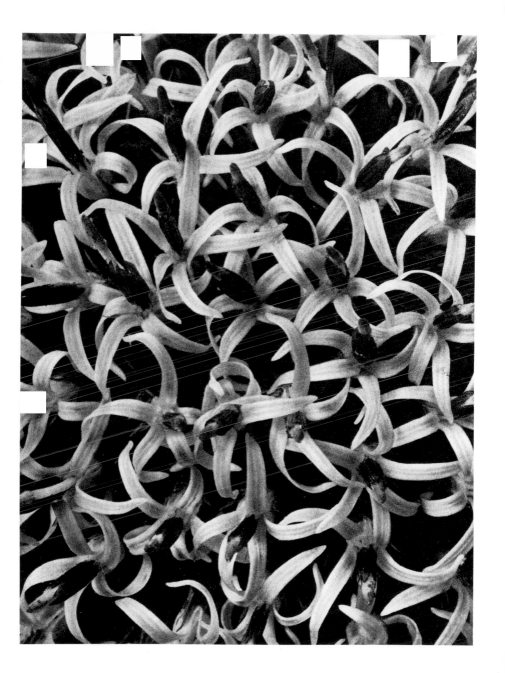

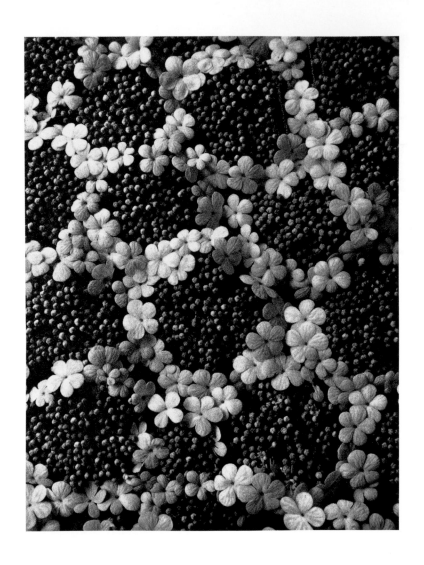

Viburnum opulus
Schneeball, Trugdolden | Viburnum, guelder rose, lacecap cymes
Viorne obier, boule de neige, inflorescence composée, 3 ×

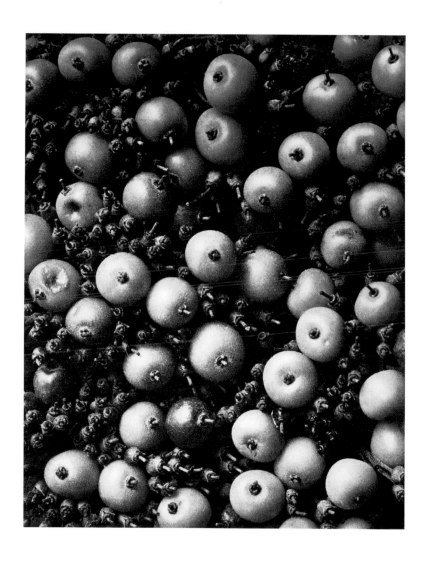

Cornus circinata
Kornelle, Hartriegel, Teil einer Fruchtdolde | Dogwood, part of a fruit umbel
Cornouiller, partie de la fructification, 6 x

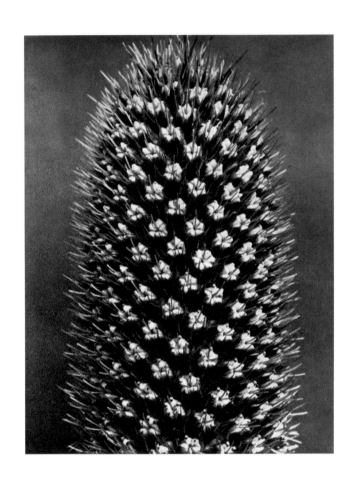

Eryngium alpinum
Alpendistel, Blütenköpfchen | Blue top eryngo, capitulum | Panicaut des Alpes, capitule (fleur), 8 ×

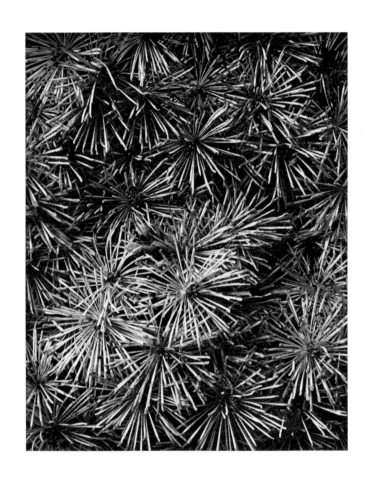

Thalictrum

Wiesen-Raute, Teil einer Blütentraube | Meadow rue, part of a panicle | Pigamon, partie d'une grappe de fleurs, 6 x

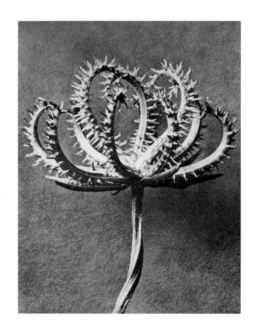

Koelpinia linearis (Compositae)
Samenkrone | seed head | verticilles séminaux, 12 ×

Koelpinia linearis (Compositae)
Samen | fruits | graines, 5 ×

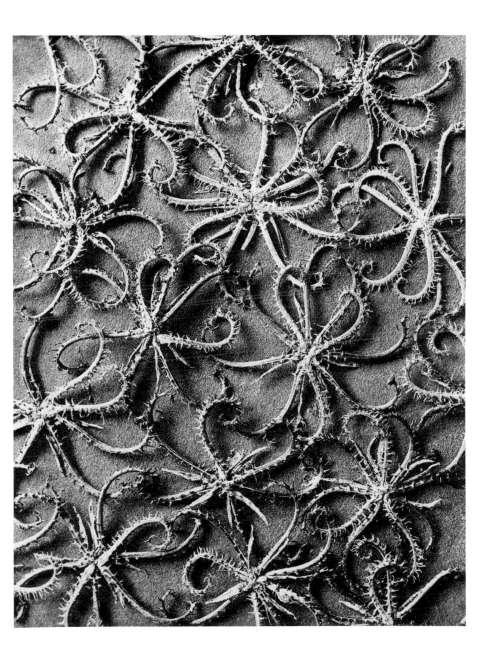

Carex grayi

Riedgras, Segge, Fruchtformen | Gray's sedge, fruits | Laîche de Gray, formes de fruits, 5 ×

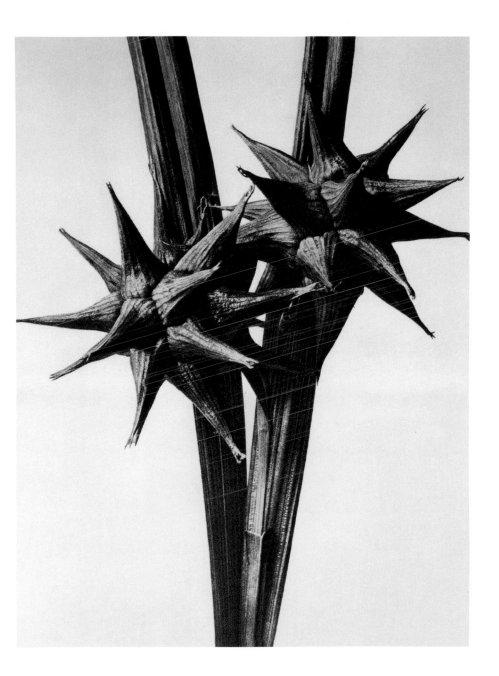

133

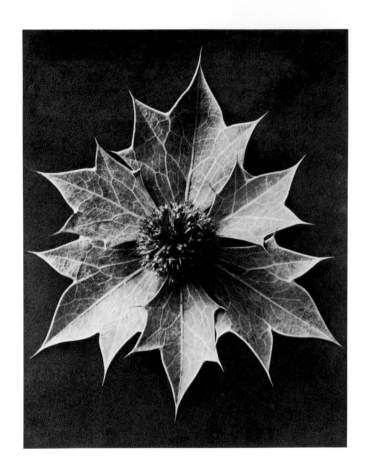

Eryngium maritimum

Meerstrands-Männertreu, Hüllblätter mit Blütenköpfchen | Sea holly, eryngo, bracts and capitulum
Panicaut maritime, chardon des dunes, feuilles embrassantes avec capitules, 4 ×

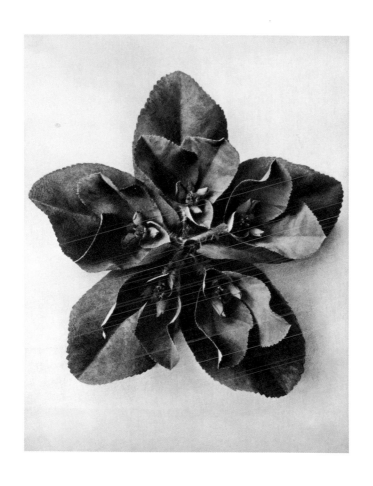

Euphorbia helioscopia
Sonnenwolfsmilch, Trugdolde | Sun spurge, cyme
Euphorbe réveille-matin, inflorescence composée, 5 ×

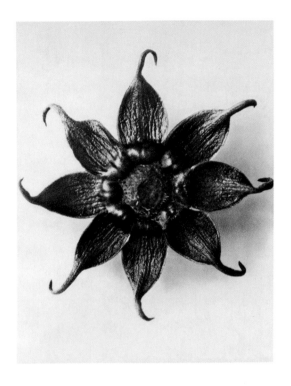

Cosmos bipinnatus
Schmuckkörbchen, Kelchblätter | Common cosmos, sepals | Cosmos bipenné, sépales, 8 ×

Phacelia congesta
Büschelschön, Blütenwickel | Phacelia, panicle | Phacélie, grappe terminale de fleurs, 12 ×

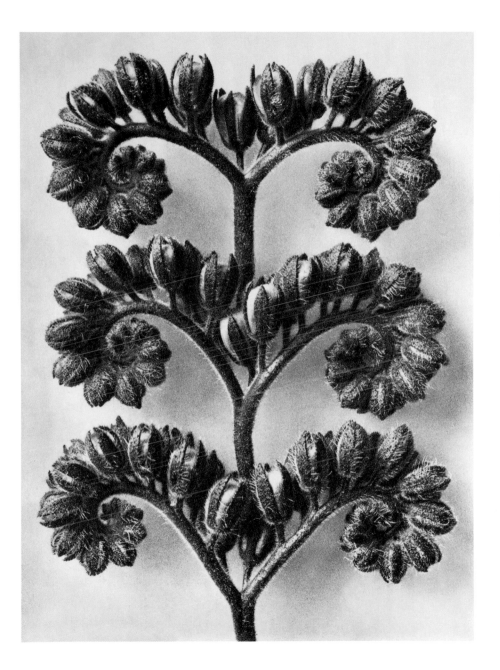

Lonas annua (Compositae)

Teil einer Blütendolde | Several inflorescences

Lonas inodore, partie d'une inflorescence composée, 14 x

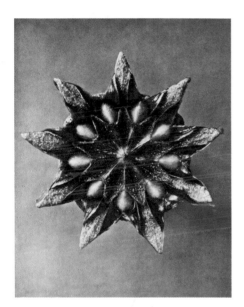

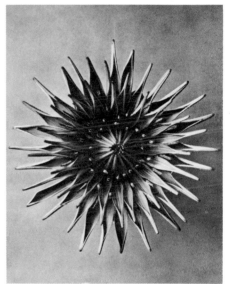

Mesembryanthemum linguiforme

Zaserblume, Mittagsblume, Samenkapsel
Mesembryanthemum, seed capsule
Ficoïde mésembryanthéme, capsule séminale, 9 ×

Dahlia

Dahlie, Blüte | Dahlia, flower
Dahlia, fleur, 5 ×

Cirsium
Distel, Blütenboden | Thistle, receptacle
Chardon, réceptacle, 10 x

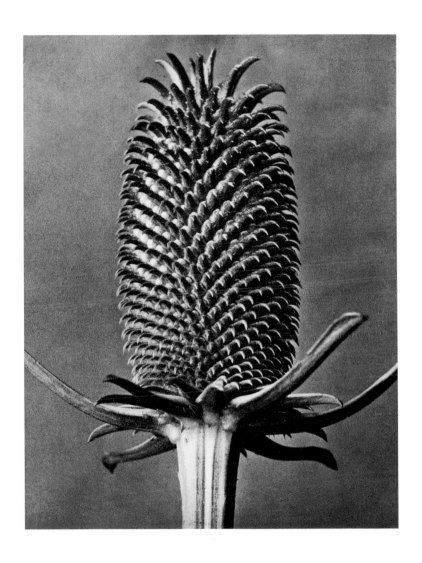

Dipsacus fullonum

Weberkarde, Blütenkopf | Fuller's teasel, capitulum
Cardère sauvage, chardon à foulon, cabaret-des-oiseaux, capitule (fleur), 6 ×

Centaurea kotschyana

Flockenblume, Teil eines Blütenköpfchens | Knapweed, petals
Centaurée, partie d'un capitule (fleur), 20 x

Nigella damascena

Jungfer im Grünen, türkischer Schwarzkümmel, Kelchblätter | Love-in-a-mist, sepals
Nigelle de Damas, dame au bois, sépales, 6 x

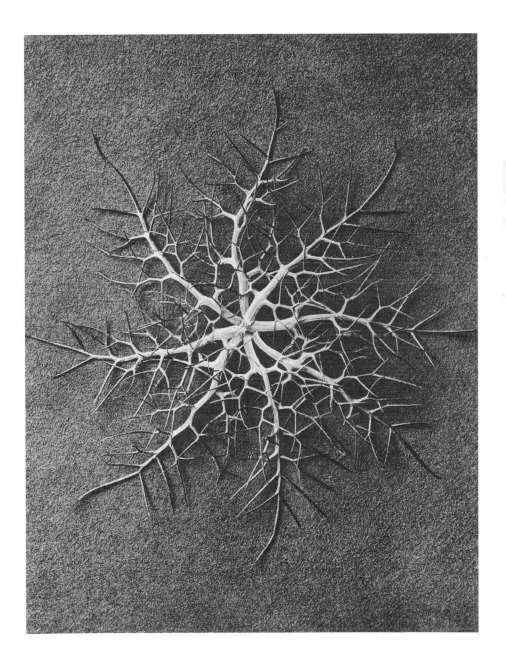

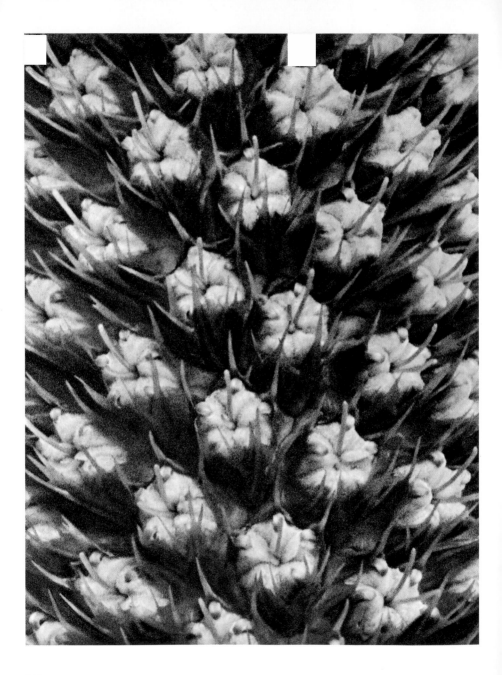

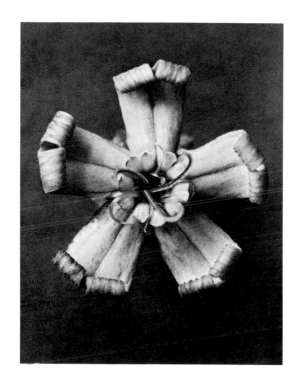

Silene vallesia
Alpen-Leimkraut, Blüte | Catchfly, flower
Silène du Valais, fleur, 15 ×

Eryngium alpinum
Alpendistel, Teil eines Blütenköpfchens | Blue-top eryngo, part of flower head
Panicaut des Alpes, partie d'un capitule (fleur), 20 ×

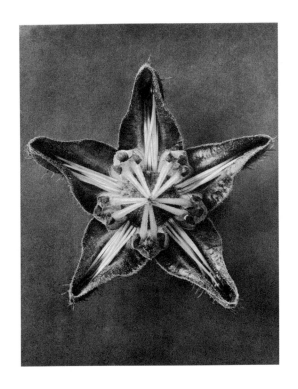

Cajophora lateritia (*Loasaceae*)
Brennwinde, Loase, Blüte | Chile nettle, flower | Loasa, fleur, 7 ×

Phacelia congesta
Büschelschön, Blütenwickel | Phacelia, panicle | Phacélie, grappe terminale de fleurs, 6 ×

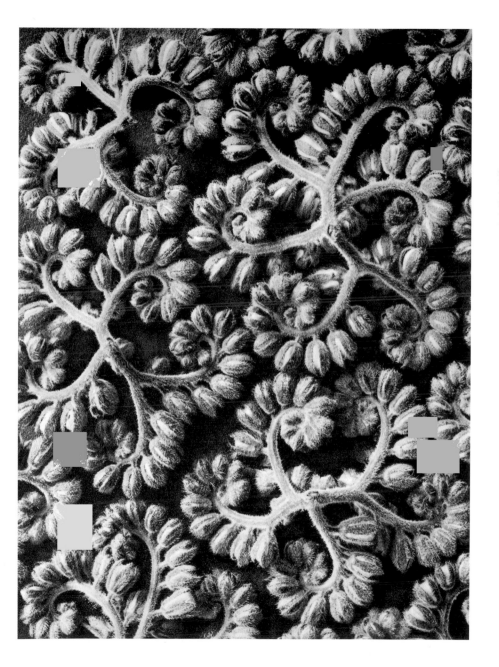

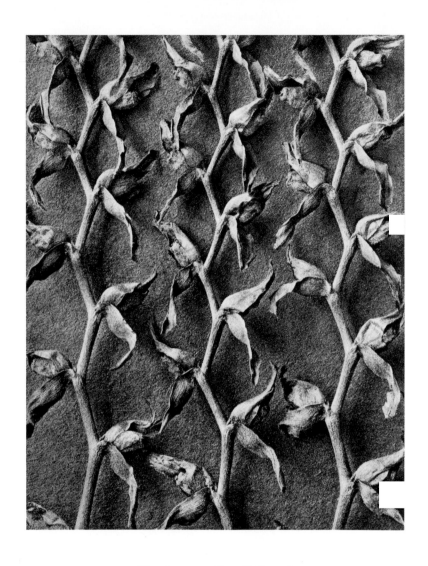

Tritonia crocosmiflora (Iridaceae)

Gartenmonbretie, Samenrispen | Monbretia, tritonia, fruiting panicles
Tritonie, panicules en graines, 5 ×

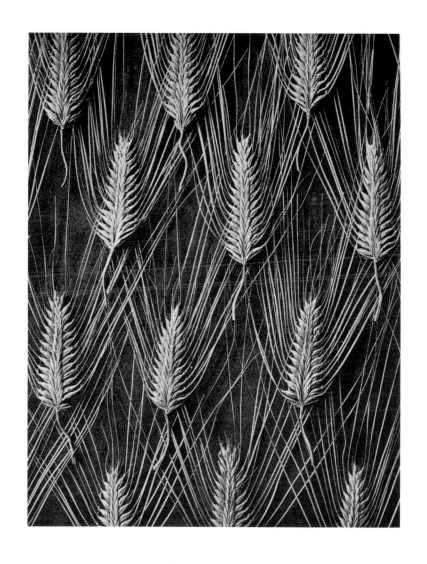

Hordeum distichon
Zweizeilige Gerste | Two-rowed barley
Orge à deux rangs, paumelle, 1,5 ×

Cephalaria alpina

Alpenschuppenkopf, Teil eines Blütenköpfchens
Yellow cephalaria, part of a flower head
Céphalaire des Alpes, partie d'un capitule (fleur), 10 x

Celosia cristata

Hahnenkamm, Teil eines Blütenknäuels
Cockscomb, part of crested inflorescence
Célosie, partie d'une pelote de fleurs, 8 x

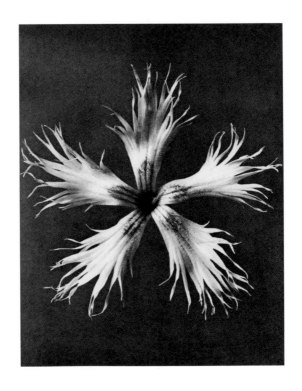

Dianthus plumarius
Federnelke | Grass pink | Œillet mignardise, 8 ×

Trollius ledebourii
Trollblume, Goldranunkel, Fruchtstand | Globeflower, fruit | Trolle, fruit, 10 ×

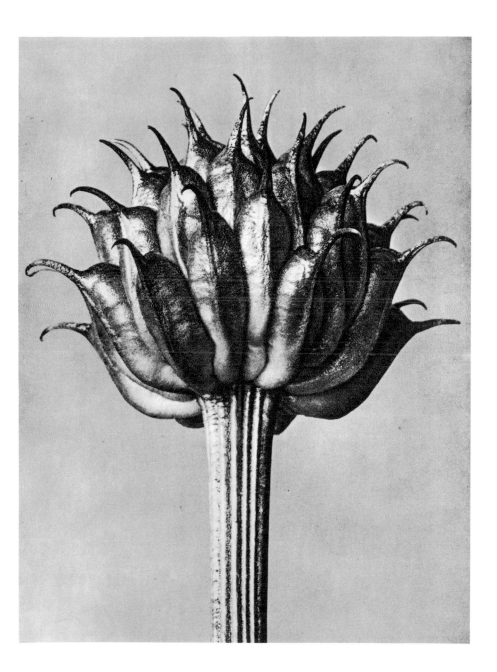

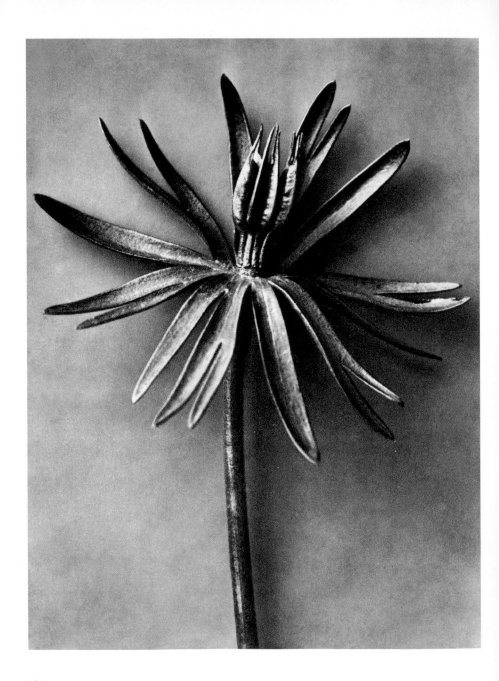

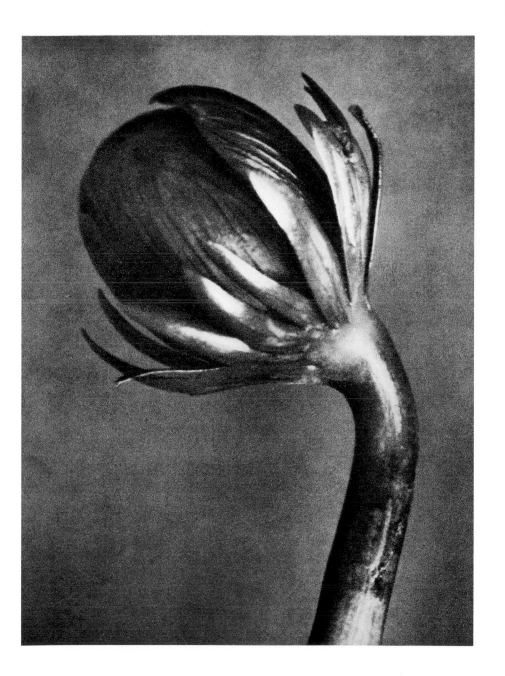

Seiten | Pages 154/155:
Eranthis hyemalis

Winterling, Kelchblätter mit Früchten | Winter aconite, sepals with fruits | Éranthe, sépales avec fruits, 8 ×

Eranthis hyemalis

Winterling, Blütenknospe | Winter aconite, flower bud | Éranthe, bouton de fleur, 15 ×

Blumenbachia hieronymi (Loasaceae)

Blumenbachia, geschlossene Samenkapsel | Blumenbachia, closed seed capsule
Blumenbachie, capsule séminale fermée, 18 ×

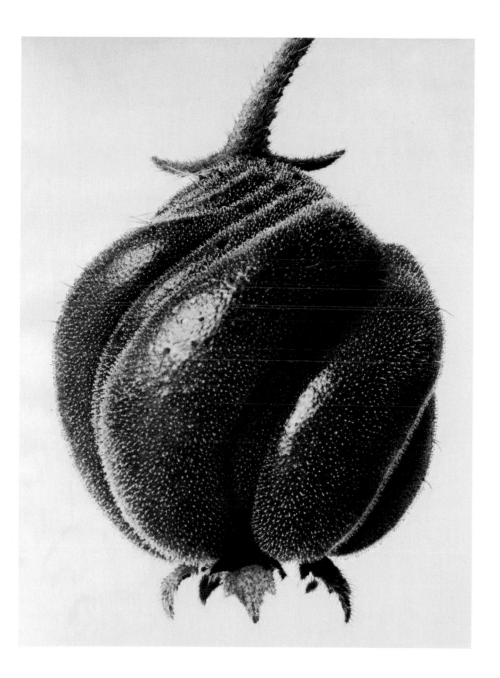

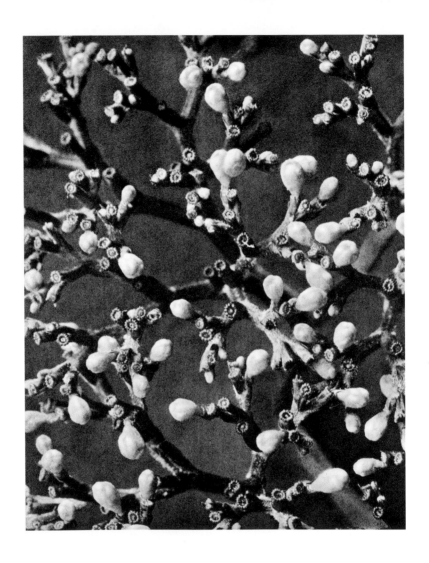

Valeriana alliarifolia
Baldrian, Fruchtdolde | Valerian, fruiting umbels
Valériane, corymbe fructifère, 8 ×

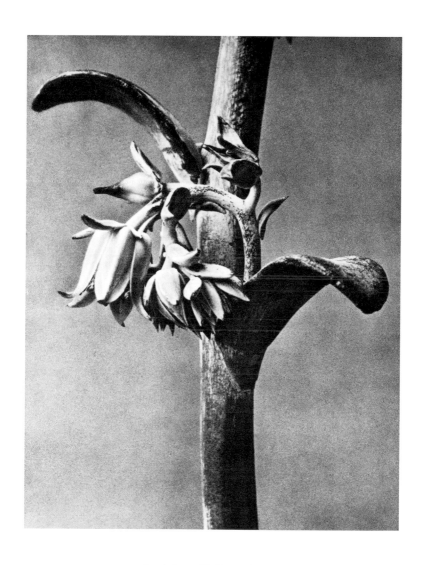

Cotyledon gibbiflora Echeveria

Nabelwurz, Stengelstück mit Blütentraube | Navelwort, part of a stem with flower cluster
Nombril-de-Vénus, partie de la tige avec grappe de fleurs, 6 x

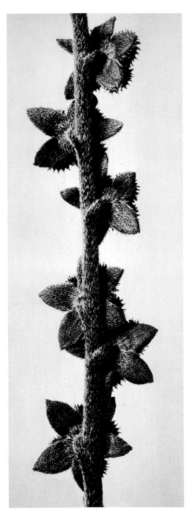

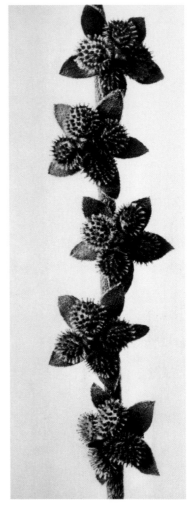

Cynoglossum officinale
Hundszunge, Fruchtstände
Common hound's-tongue,
fruit-bearing spike
Langue de chien commune, fruits, 8 ×

Cynoglossum officinale
Hundszunge, Fruchtstände
Common hound's-tongue,
fruit-bearing spike
Langue de chien commune, fruits, 8 ×

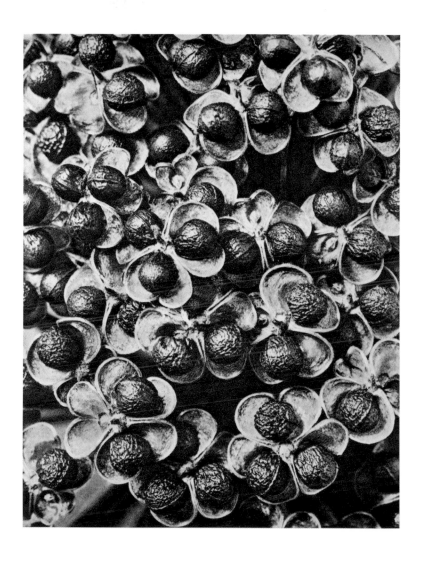

Allium victorialis
Allermannsharnisch, Siegwurz, Teil einer Samendolde
Long rooted onion, part of a seed umbel
Ail de cerf, herbe à neuf chemises, partie d'une ombelle en graines, 15 ×

Clematis heracleifolia

Waldrebe, Blüte | Clematis, flower | Clématite, fleur, 12 ×

Cucubalus bacifer

Beerentraubenkropf, Frucht im Kelche | Berry bearing chickweed, fruits within calyx
Cucubalus bacifer, fruits dans le calice, 12 ×

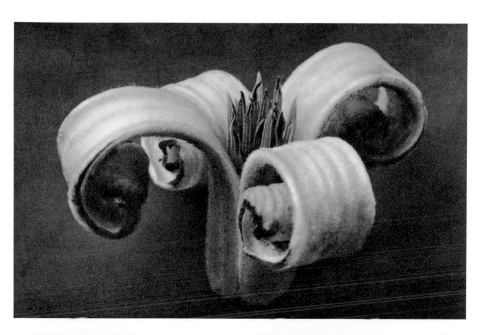

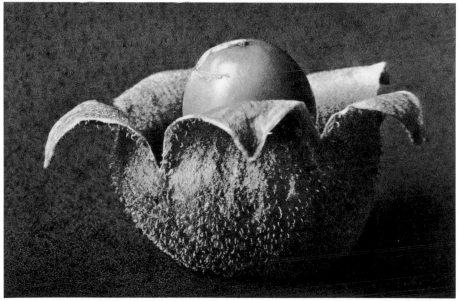

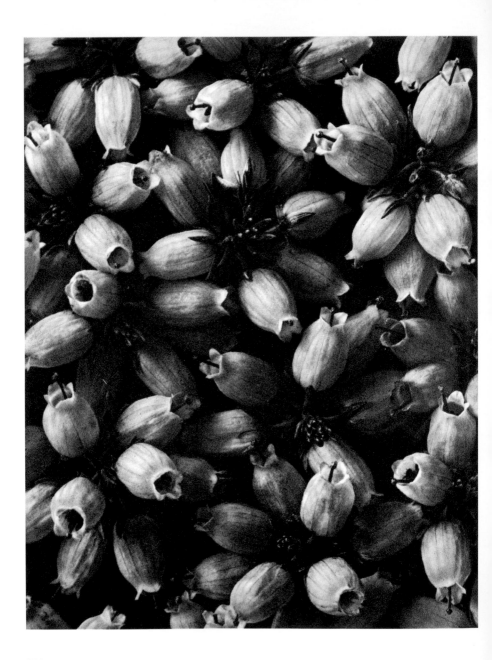

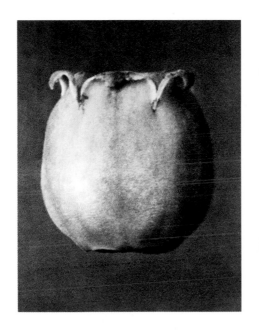

Enkianthus japonicus
Prachtglocke, Blüte | Japanese enkianthus, flower | Enkianthus japonicus, fleur, 25 ×

Erica cinerea
Graue Heide, Blütentrauben | Twisted heath, bell heather, umbels
Bruyère cendrée, grappe de fleurs, 6 ×

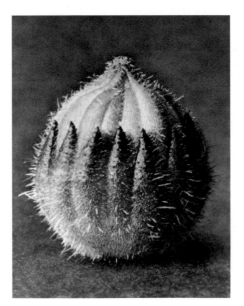 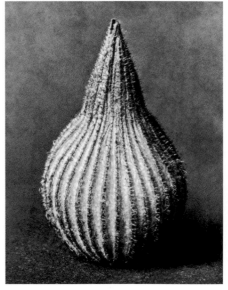

Sempervivum tectorum	Silene conica
Dach-Hauswurz, Blütenknospe	Kegelfruchtiges Leimkraut, Samenkapsel
Roof houseleek, flower bud	Conical silene, seed capsule
Joubarbe des toits, bouton de fleur, 30 ×	Silène conique, capsule séminale, 20 ×

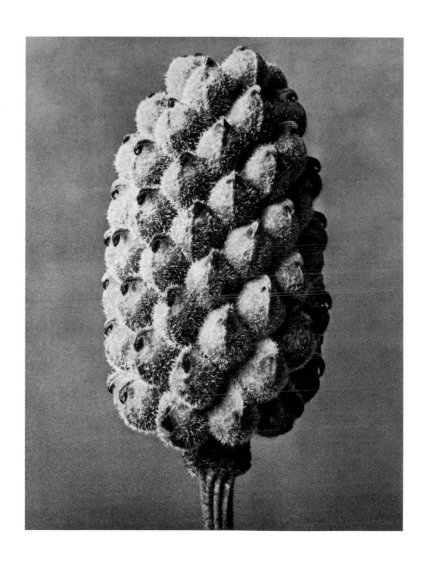

Adonis vernalis

Frühlings-Adonisröschen, Fruchtköpfchen | Spring adonis, seed head
Adonis du printemps, grand œil-de-bœuf, capitule (fruit), 10 ×

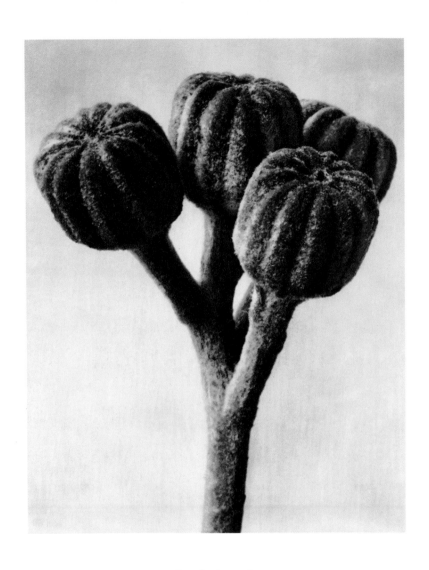

Senecio cinneraria
Strandkreuzkraut, Blütenknospen | Silver groundsel, dusty miller, flower buds
Séneçon cinéraire, boutons de fleur, 10 x

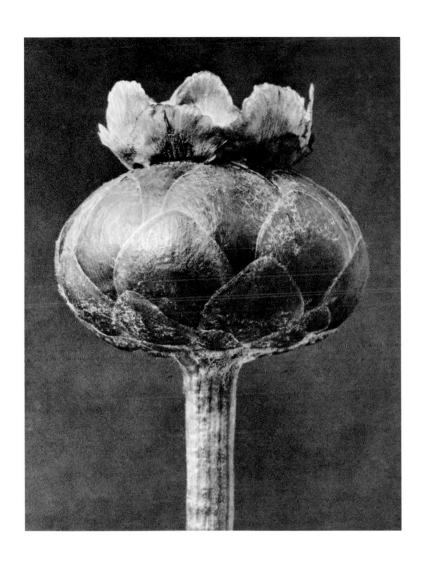

Centaurea odorata
Duft-Flockenblume, Fruchtköpfchen | Knapweed, capitulum
Centaurée odorante, capitule (fruit), 12 ×

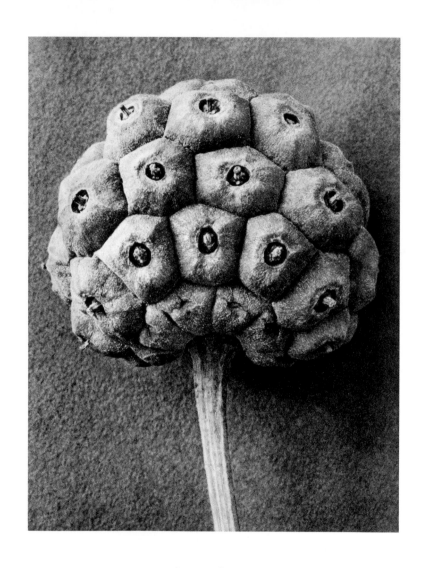

Cornus kousa
Japan-Hartriegel, Fruchtköpfchen
Dogwood, seed head
Cornouiller, capitule (fruit), 22 ×

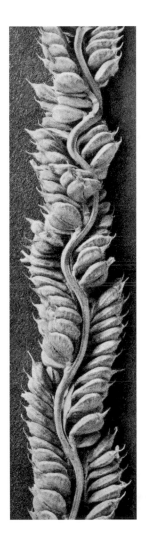
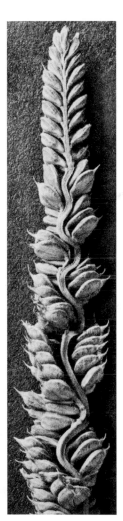
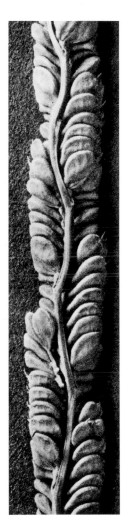

Beckmannia cruciformis

Beckmannsgras, Samenähren
Slough grass, fruiting spikelets
Beckmannie, épi (en grains), 12 ×

171

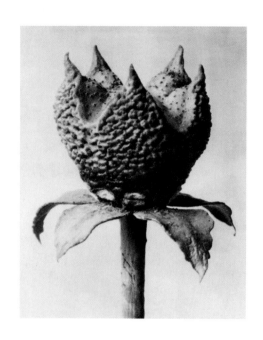

Ruta graveolens
Feldraute, Weinraute, junge Frucht mit Kelch
Common rue, herb of grace, young fruit with calyx
Rue fétide, jeune fruit avec calice, 25 ×

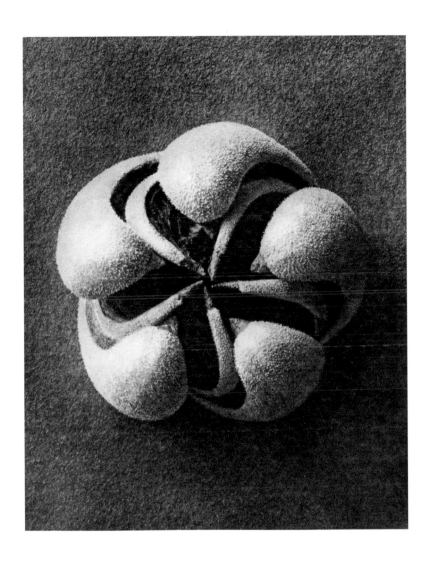

Blumenbachia hieronymi (Loasaceae)
Blumenbachia, geöffnete Samenkapsel
Blumenbachia, open seed capsule
Blumenbachie, capsule séminale ouverte, 8 ×

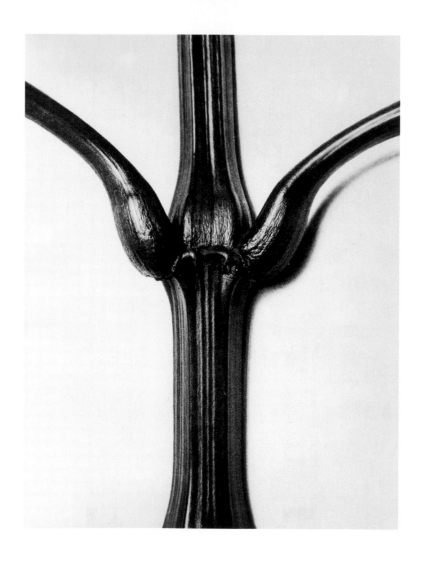

Impatiens glandulifera
Balsamine, drüsiges Springkraut, Stengel mit Verzweigung
Indian balsam, snapweed, stem with branching
Balsamine, impatiente, tige avec ramification, 1 ×

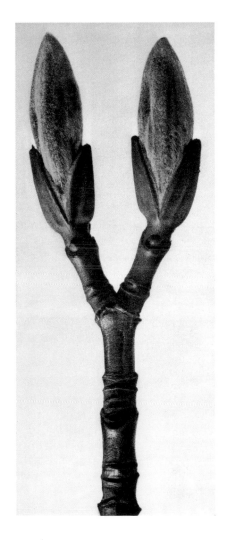 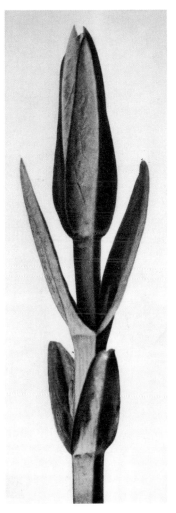

Acer pennsylvanicum
Streifenahorn, Zweigspitze mit Knospen
Striped maple, tip of a twig with buds
Érable jaspé, extrémité de rameau avec bourgeons, 8 ×

Asclepias
Seidenpflanze, junger Sproß
Silkweed, young shoot
Asclépiade, jeune pousse, 5 ×

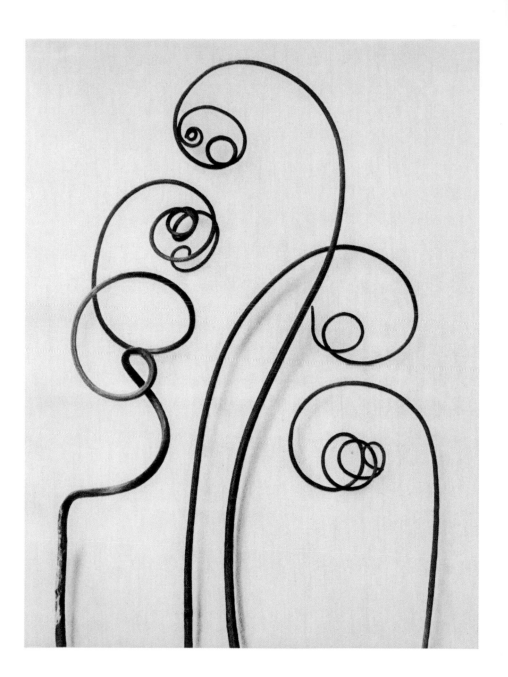

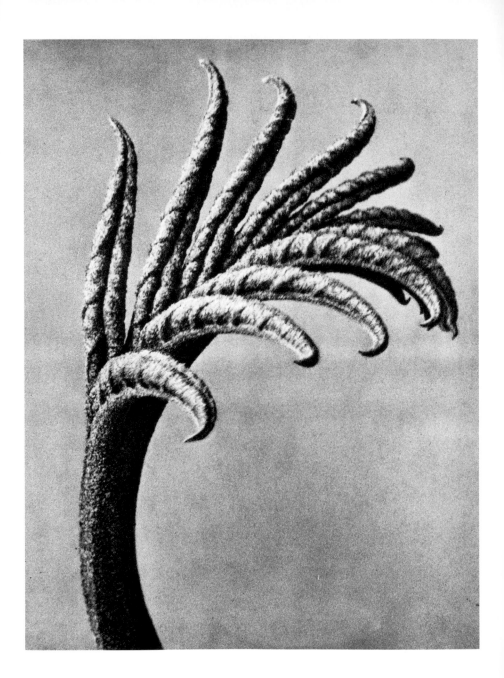

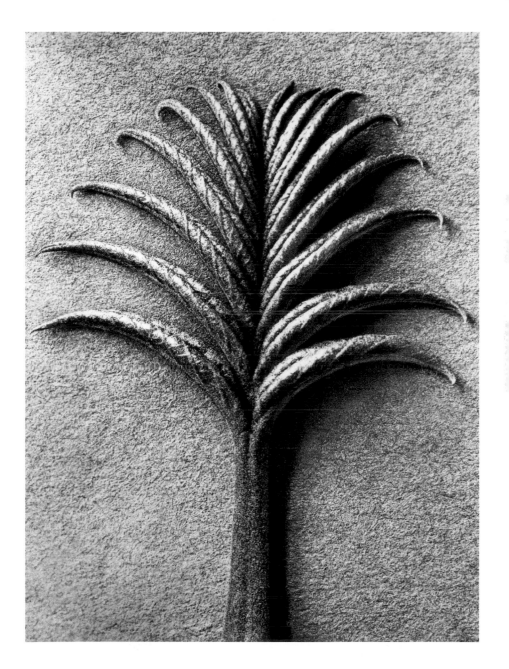

Dipsacus laciniatus
Schlitzblätterige Karde, Weberdistel, am Stengel getrocknete Blätter
Cut-leaved teasel, leaf dried on the stem | Cardère, feuilles séchées sur la tige, 4 ×

Dipsacus laciniatus
Schlitzblätterige Karde, Weberdistel, am Stengel getrocknete Blätter
Cut-leaved teasel, leaves dried on the stem | Cardère, feuilles séchées sur la tige, 4 ×

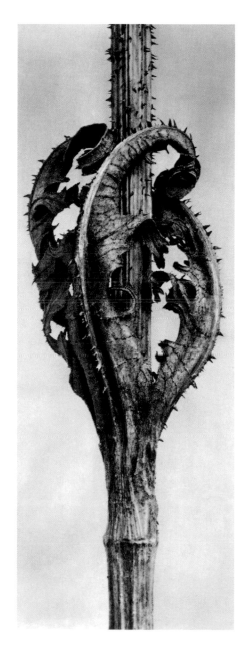
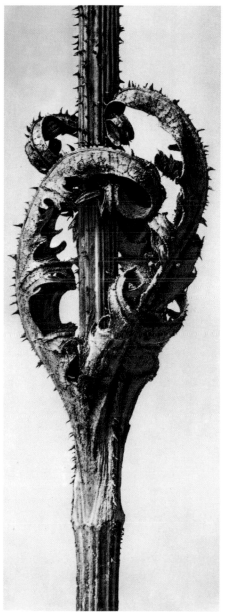

181

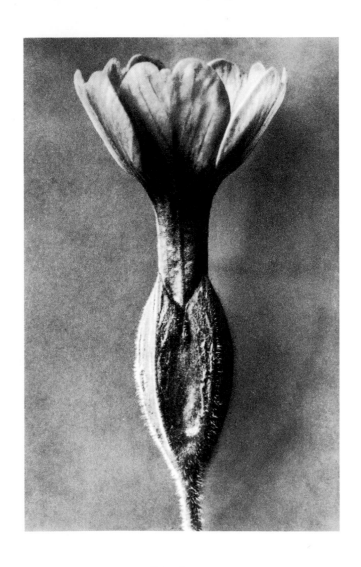

Primula veris
Frühlingsschlüsselblume, Marienschlüssel | Cowslip primrose | Primevère officinale

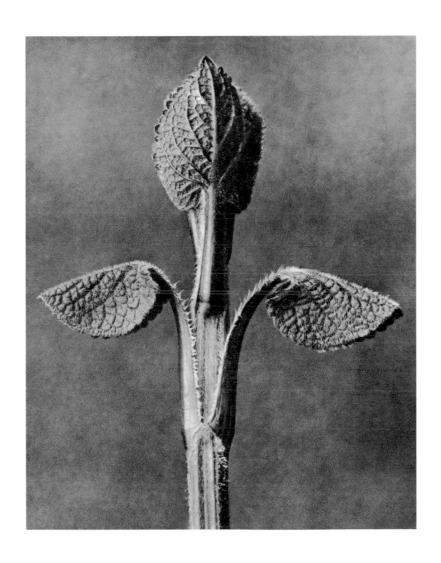

Phlomis sania

Samisches Brandkraut, Blattentfaltung | Phlomis sania, unfolding leaf | Phlomide, feuille

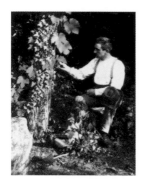

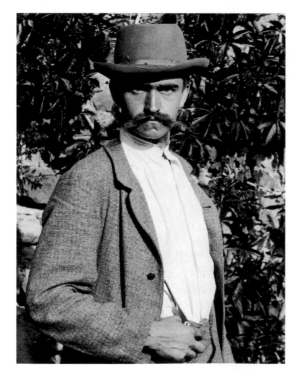

Karl Blossfeldt, c. 1894
In Italien
In Italy
En Italie

Karl Blossfeldt, c. 1930

Karl Blossfeldt, 1895
Selbstporträt
Self-portrait,
Autoportrait

Biographie

Biography | Biographie

1865

Karl Blossfeldt wird am 13. Juni in Schielo im Unterharz geboren. Besuch des Realgymnasiums im benachbarten Harzgerode, das er mit der mittleren Reife beendet.

Born on June 13, 1865 in Schielo [Unterharz/Germany]. Attended high school in the nearby village of Harzgerode. Graduated with a secondary school certificate.

Karl Blossfeldt naît le 13 juin à Schielo dans le Harz. Il fréquente le collège de la commune voisine de Harzgerode, où il obtient son brevet élémentaire. Fin de sa scolarité.

1881–1883

Lehre als Bildhauer und Modelleur in der Kunstgießerei des Eisenhüttenwerks Mägdesprung im Harzer Selketal.

Sculpturing and modelling apprenticeship in artistic forms of iron casting at the iron foundry in Mägdesprung in the Selke valley of the Harz mountains.

Apprentissage de sculpteur et de modeleur à la fonderie d'art de l'usine sidérurgique de Mägdesprung, dans la vallée de la Selke.

1884–1890

Zeichnerisches Grundstudium an der Unterrichtsanstalt des Königlichen Kunstgewerbemuseums in Berlin, finanziert durch ein Stipendium der preußischen Regierung.

Drawing class as an art student at the Institute of the Royal Arts and Crafts Museum in Berlin. Fellowship granted by the Prussian government.

Études de dessin à l'École du Musée royal des Arts décoratifs de Berlin, financées par une bourse du gouvernement prussien.

1890–1896

Mitarbeit an dem Projekt des Zeichenlehrers Professor Moritz Meurer in Rom zur Herstellung von Unterrichtsmaterial für das Pflanzenzeichnen. Von Rom aus Exkursionen ins restliche Italien und Reisen nach Griechenland und Nordafrika, die der Materialsammlung botanischer Vorlagen dienen. Da Meurer mit selbst-

Participated in a project collecting plant material for drawing classes directed by Moritz Meurer in Rome. Excursions throughout Italy. Trips to Greece as well as North Africa. During this period Blossfeldt presumably started systematic photographic documenting of single plant samples as he was assisting Moritz Meu-

Envoyé à Rome, il collabore au projet du professeur de dessin Moritz Meurer, chargé de mettre sur pied un matériel pédagogique destiné à l'enseignement du dessin de végétaux. De Rome, ils entreprennent des excursions dans le reste de l'Italie ainsi que des voyages en Grèce et en Afrique du Nord, dans le but de ras-

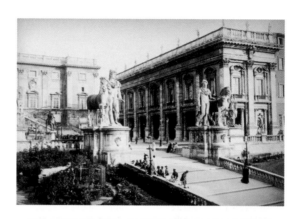

Karl Blossfeldt
 Italien, Rom, Kapitolshügel
 Italy, Rome, Capitol
 Italie, Rome, Capitole

Karl Blossfeldt
 Italien, Rom, Santa Maria Maggiore
 Italy, Rome, Santa Maria Maggiore
 Italie, Rome, Sainte-Marie-Majeure

erstellten photographischen Vorlagen arbeitet, dürfte Blossfeldt in dieser Periode mit der systematischen Photoarbeit an Pflanzen begonnen haben.

rer who had established the photographic practice of recording plants for his training material project.

sembler le matériel botanique qui servira de modèle. Dans la mesure où ce sont leurs propres photos de plantes que Meurer utilise comme modèles, c'est sans doute à cette époque que remonte le côté systématique du travail photographique de Blossfeldt.

1896–1909

Veröffentlichung einiger Photographien Blossfeldts in Publikationen von Moritz Meurer.

Some of Blossfeldt's photographs appear in Moritz Meurer's publications.

Parution de quelques photographies de Blossfeldt dans les publications de Moritz Meurer.

1898

Beginn der Lehrtätigkeit an der Unterrichtsanstalt des Königlichen Kunstgewerbemuseums in Berlin, an der er zugleich Assistent des Direktors Ernst Ewald ist. Heirat Blossfeldts mit Maria Plank.

Started to teach at the Institute of the Royal Arts and Crafts Museum in Berlin. He simultaneously assisted Ernst Ewald, the director of the museum. Married Maria Plank.

Début de son activité d'enseignant à l'École du Musée royal des Arts décoratifs de Berlin, où il est en même temps l'assistant du directeur Ernst Ewald. Mariage avec Maria Plank.

1899

Beginn der dauerhaften Lehrtätigkeit an derselben Schule. Blossfeldt unterrichtet in den folgenden 31 Jahren als Dozent im Lehrfach »Modellieren nach Pflanzen«. Einsatz seiner Photographien als didaktische Materialien.

Hired as teacher at the Institute of the Royal Arts and Crafts Museum in Berlin. Karl pursued this profession for 31 years. He was a professor of modelling based on plant samples and used his photographs as teaching material.

Début d'une longue carrière d'enseignant. Il donnera pendant 31 ans des cours de « modelage d'après les plantes », discipline dans laquelle ses photographies trouveront une application didactique.

1910

Scheidung von Maria Plank.

Divorced Maria Plank.

Divorce avec Maria Plank.

1912

Blossfeldt heiratet die Opernsängerin Helene Wegener. In den folgenden Jahren weitere, gemeinsame Reisen nach Südeuropa und Nordafrika.

Married opera singer Helene Wegener. In the following years, they travelled to the South of Europe and North Africa together.

Blossfeldt épouse la cantatrice Helene Wegener. Ils font ensemble de nombreux voyages dans le Sud de l'Europe et en Afrique du Nord.

1928
Karl Blossfeldt: *Urformen
der Kunst. Photographische
Pflanzenbilder.* Introduction:
Karl Nierendorf, 120
plates, Berlin [Wasmuth]
1928.

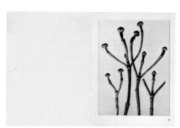

1929
Karl Blossfeldt: *Art Forms
in Nature.*
London [A. Zwemmer]
1929.
New York [E. Weyhe] 1929.

Karl Blossfeldt: *La plante.*
Paris [Librairie des
Arts décoratifs] 1929.

1932
Karl Blossfeldt: *Wundergarten
der Natur. Neue Bilddokumente
schöner Pflanzenformen.* Intro-
duction: Karl Blossfeldt,
120 plates, Berlin [Verlag
für Kunstwissenschaft]
1932.

1942
Karl Blossfeldt: *Wunder in
der Natur. Bild-Dokumente
schöner Pflanzenformen.* Intro-
duction: Otto Dannenberg,
Leipzig [H. Schmidt & C.
Günther, Pantheon-Verlag
für Kunstwissenschaft]
1942.

1921

Ordentlicher Professor
an der Hochschule für
Bildende Künste in Ber-
lin, der ehemaligen
Unterrichtsanstalt des
Königlichen Kunst-
gewerbemuseums.

Professorship at the col-
lege of Fine Arts in Berlin,
former Institute of the
Royal Arts and Crafts
Museum.

Il est nommé professeur
titulaire à l'École supé-
rieure des Arts plastiques
de Berlin, l'ancienne École
du Musée royal des Arts
décoratifs.

1926

Erste Photoausstellung in
der Galerie Nierendorf
in Berlin. Einige Pflan-
zenphotographien, die
ursprünglich der Meurer-
schen Zeichenlehre als
didaktisches Material
dienten, werden in illu-
strierten Zeitschriften
und diversen Buchern zur
Architektur- und Gestal-
tungstheorie abgedruckt.

First exhibition at the
Nierendorf Gallery in
Berlin. Some botanical
photographs, originally
used as teaching material
in Meurer's manual for
drawing studies, published
in several illustrated maga-
zines and books on archi-
tecture and design theory.

Première exposition à
la Galerie Nierendorf à
Berlin. Certaines photo-
graphies de plantes, que
Meurer utilisait à l'origine
comme support pédagogi-
que pour ses cours de des-
sin, sont reproduites dans
des revues illustrées et
divers ouvrages théoriques
sur la création artistique
et l'architecture.

1928

Erscheinen des Bildbandes
Urformen der Kunst. Akzep-
tanz des Blossfeldtschen
Werkes in der literarischen
Welt, aber auch in der
breiten Öffentlichkeit.

Urformen der Kunst pub-
lished. Enthusiastic re-
sponse in literary circles,
and also from the general
public.

Parution de l'album Urfor-
men der Kunst, qui ren-
contre un grand succès
auprès du public littéraire.

1929

Ausstellung Blossfeldtscher
Photographien im Bau-
haus, Dessau, vom 11. bis
zum 16. Juni.

Exhibition at the Bauhaus
in Dessau from June
11–16.

Exposition de photogra-
phies de Blossfeldt au Bau-
haus de Dessau, du 11 au
16 juin.

1930

Emeritierung Blossfeldts.

Took on emeritus status.

Départ à la retraite.

1932

Erscheinen des Bildbandes
Wundergarten der Natur.
Karl Blossfeldt stirbt am
9. Dezember 1932 in
Berlin.

Wundergarten der Natur
[Wonders of Nature,
second series of Art forms
in Nature] published. Died
on December 9, 1932 in
Berlin.

Parution de l'album Wun-
dergarten der Natur [Le jardin
merveilleux de la nature].
Karl Blossfeldt meurt à
Berlin le 9 décembre.

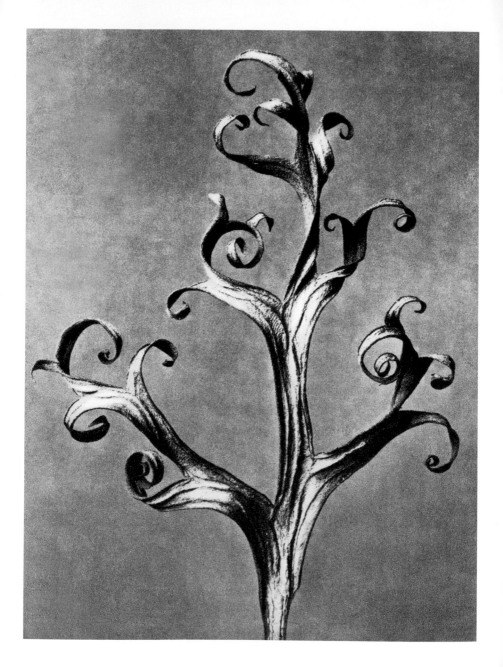

190

Bildlegenden des Portfolios

Captions of the Portfolio | Légendes du portfolio

© 2001 TASCHEN GmbH
Hohenzollernring 53, D-50672 Köln
www.taschen.com

Edited by Hans Christian Adam, Göttingen
in collaboration with Ute Kieseyer, Cologne

Design: Lambert und Lambert, Düsseldorf
Cover design: Angelika Taschen, Cologne

Text editing and layout: Ute Kieseyer, Cologne
Botanical editing: Frances Wharton, Rainer Büchter, Cologne
English translation: Christian Goodden, Bungay, UK
French translation: Catherine Henry, Nancy

Printed in Italy
ISBN 3-8228-5509-X

"Buy them all and add some pleasure to your life."

www.taschen.com